LOCUS

LOCUS

catch

catch your eyes ; catch your heart ; catch your mind······

catch 143

天天向上

作者：榮念曾
責任編輯：李惠貞
美術設計：何萍萍
法律顧問：全理法律事務所董安丹律師
出版者：大塊文化出版股份有限公司
台北市105南京東路四段25號11樓
www.locuspublishing.com
讀者服務專線：0800-006689
TEL：(02) 87123898　FAX：(02) 87123897
郵撥帳號：18955675
戶名：大塊文化出版股份有限公司

總經銷：大和書報圖書股份有限公司
地址：台北縣新莊市五工五路2號
TEL：(02) 8990-2588 (代表號)　　FAX：(02) 2290-1658
初版一刷：2008年5月

定價：新台幣 280元
Printed in Taiwan

天天向上

榮念曾概念漫畫

目錄

漫畫

方法

自序

漫畫能不能成為互動思考的載體？漫畫能不能成為創意動力的開端？該試試吧。我在九格漫畫中找尋位置尋找方向，希望在九格中實驗環境並挑戰敘事；希望實驗環境能啟發我們新觀點和新角度去挑戰敘事。我在四格的漫畫中有格物致知的意圖吧；格的可以是言語和思考的圖，格的可以是符號溝通的物；我倒期待這些作業，能為大家對交流提供不同層次的意會。我在三格漫畫裡以逸待勞，直接展開文字的遊戲；練習底限形式中內容的發展，也是摩擦對話寫作的好籍口。有人說我關懷的是在「釐清定義」、「打破規範」、「建立新規則」的循環進程，也有人說，這就是另類「自說自話」。其實，創作本來就該由「自說自話」開始，只要「天天向上」不要太唯心，創作本身自然會成為創意互動的平台；這些平台的拓展，順理成章地成為多元文化發展的集體力量。

天天向上漫畫前言後語

劉小康

初次看榮念曾的漫畫已是1979年的事。

1979年是老夫子和龍虎門的年代。同年代的人很少聽過
「概念漫畫」，看過的人便更少，故此當年去藝術中心看榮
念曾的概念漫畫展，是一種前所未有的新體驗。誠然，榮
念曾的漫畫作品並未如流行漫畫般成為人們的集體回憶，
但這是因為他的作品本應是跨年代、跨地域的。

漫畫作為思考的載體：一般人以為漫畫是流行文化的產
物，而「漫畫=說故事」更加是理所當然的創作模式。這些
規律，榮念曾一概不從。他創作漫畫的根本目的，就是要
重新審視「漫畫」的定義。「一格格的」，「你一句我一句
的」；是「漫畫」，是「電影」，是「相聲」。表面看來，他
探索的只是語言和圖像的關係，但實際上他所關懷的是概
念如何形成、規範如何形成、及至如何打破這些規範和提
出無限個改變或改善的可能性。可以說，「漫畫」只不過
是榮念曾思考的載體，對他來說每一次創作都是一次思想
改造。而我們閱讀他的作品，也是一次思考及自省的過
程。

再看榮念曾：事實上，漫畫創作只不過是榮念曾的藝術生
涯中的冰山一角。從「進念·二十面體」的軸心出發，榮
念曾的音樂、文字、劇場不斷挑戰身體、表演者、觀者、
舞台、甚至乎表演場地的各種傳統規範，間接擴闊了年輕
藝術家的內在及外在創作空間。有趣的是，榮念曾的創作

無不反映他對既定架構和制度的不信任與不服從；但另一邊廂，他又致力於改革及完善香港藝術發展機制，如鼓吹成立香港藝術發展局，及向政府就著西九龍文娛藝術區的發展提供策略性意見等。個人認為，這兩方面其實沒有互相矛盾，反而可以從中看出榮念曾的創作與處世態度是一脈相承的。他在「釐清定義」、「打破規範」、「建立新規則」的循環進程中確立個人的發展方向。就如他的概念漫畫，目的是打破漫畫的定義，結果為漫畫這創作媒介建立新的定義。

不過，這本書的出版，並不只是一次回顧。如上文述，榮念曾的漫畫是跨年代、跨地域的；他提出疑問，同時示範各種提問的方法，卻從沒有提供劃一的答案。他在作品中故意留下的空白，是為引發思考與再造。

漫畫

天天向上

單 格 漫 畫

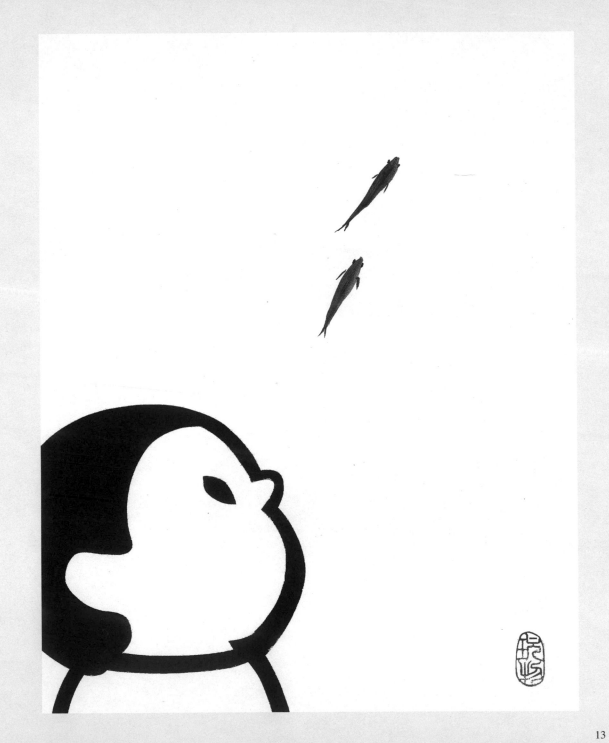

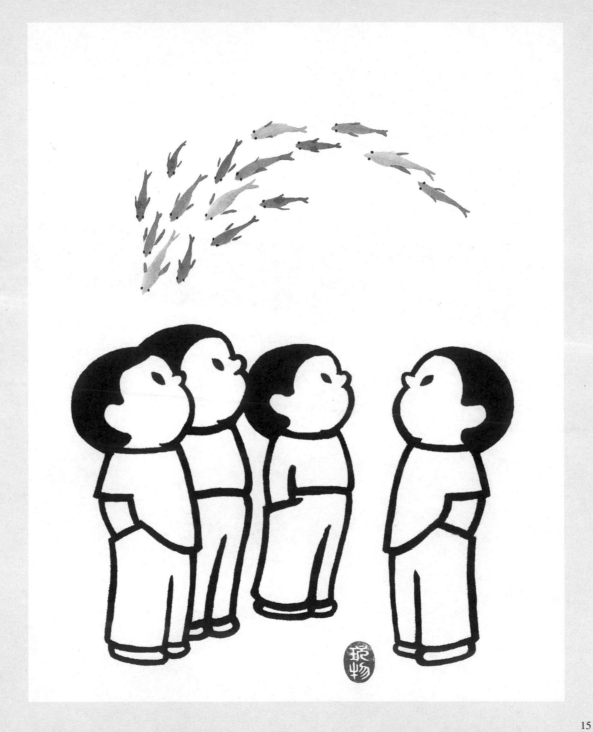

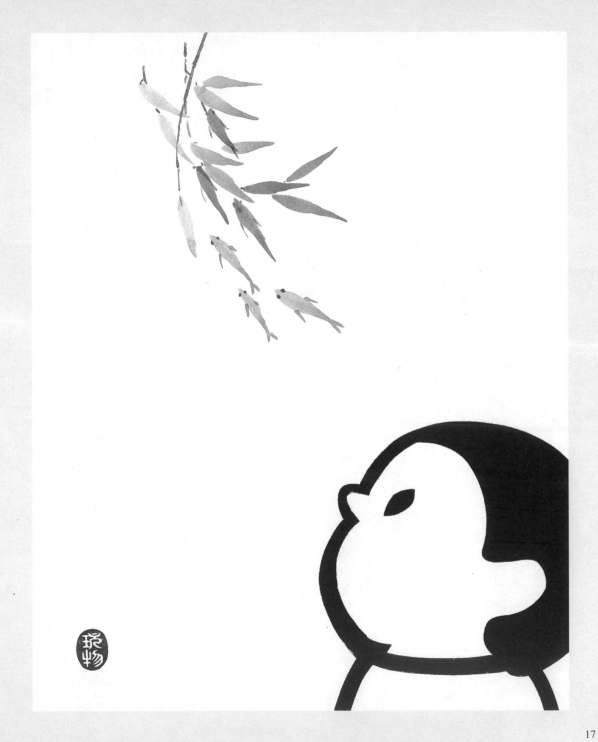

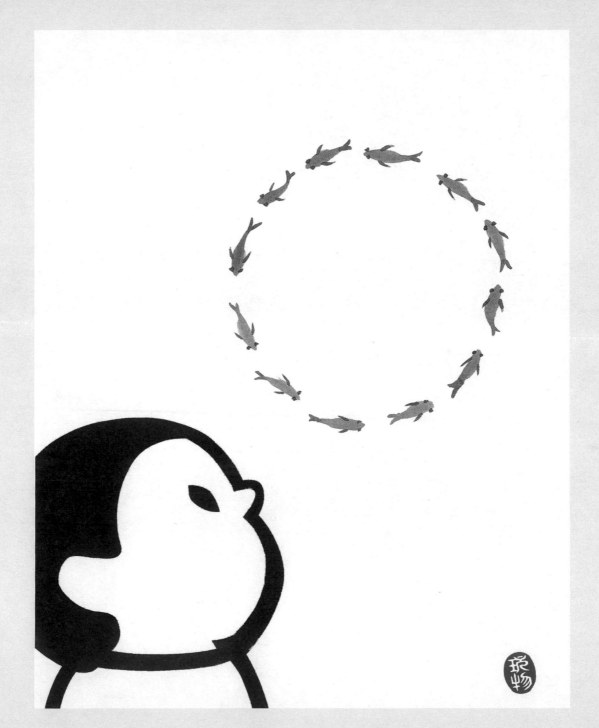

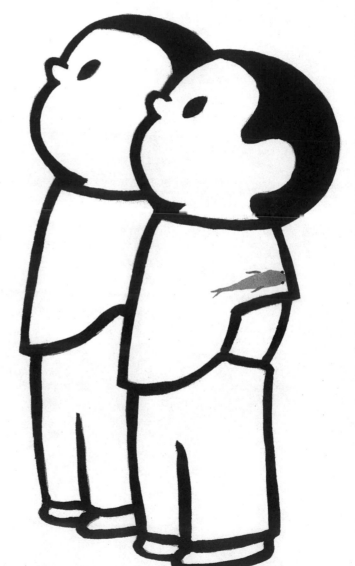

自說自話

三 格 漫 畫

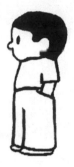

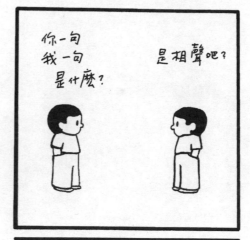

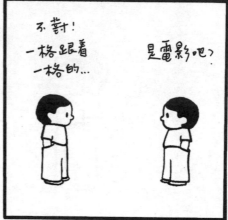

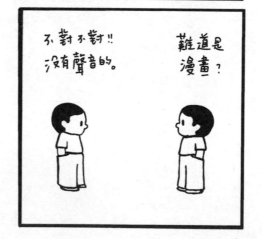

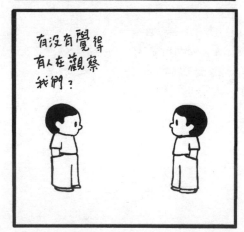

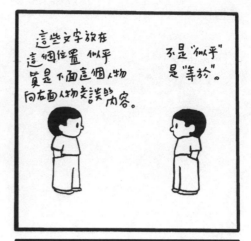

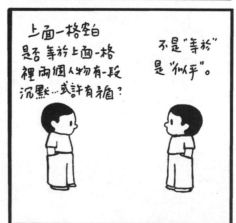

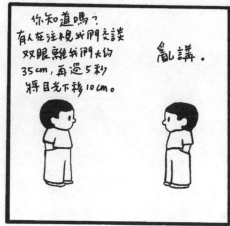

你知道嗎？
有人在注視我們交談
双眼離我們大約
35cm，再過5秒
將目光下移10cm。

亂講。

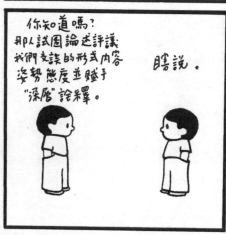

你知道嗎？
那人試圖論述評議
我們交談的形式內容
姿勢態度並賦于
"深層"詮釋。

瞎說。

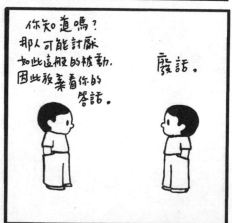

你知道嗎？
那人可能討厭
如此這般的被動，
因此放棄看你的
答話。

廢話。

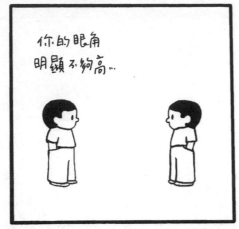

你的眼角
明顯不夠高…

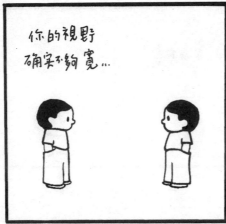

你的視野
確實不夠寬…

更不用討論
有沒有遠見
的問題。

你擋在我
前面,還在
說這些風涼話。

象憂亦憂。

象喜亦喜。

猜猜是
什麼?

孔子約了
陽貨在動物
園相親?

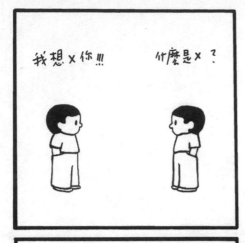

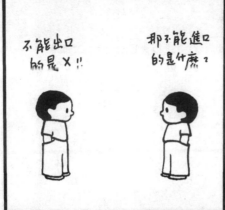

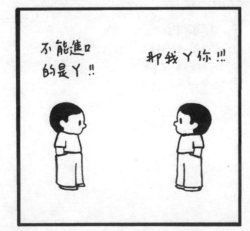

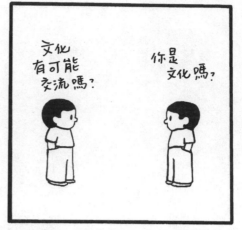

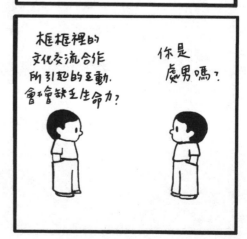

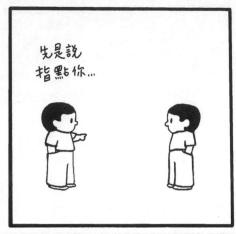

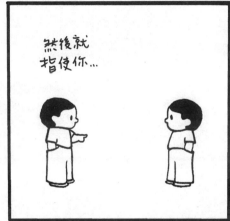

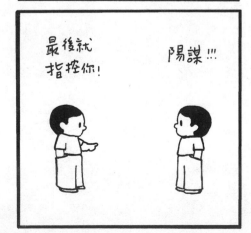

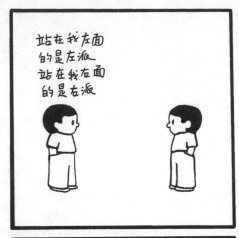

站在我左面
的是左派
站在我右面
的是左派

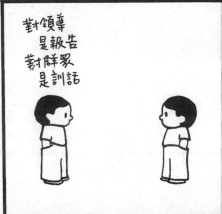

對領導
是報告
對群眾
是訓話

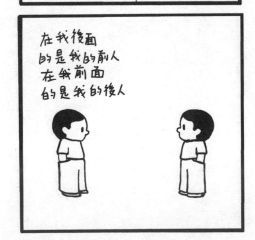

在我後面
的是我的前人
在我前面
的是我的後人

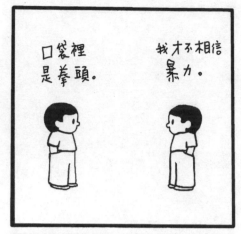

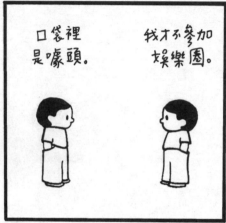

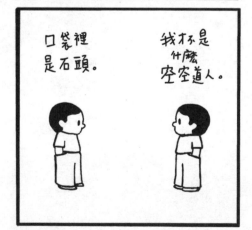

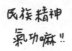

難度高啊!

民族精神
氣功嘛!!

難度真高啊!!

小兒科
障眼法
魔術而已。

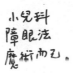

難度真的
頗高啊!!!

漫畫啊!!
漫畫啊!!

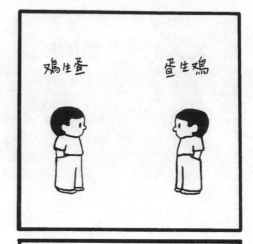

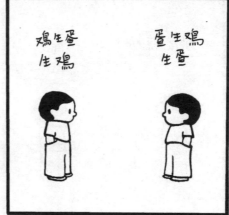

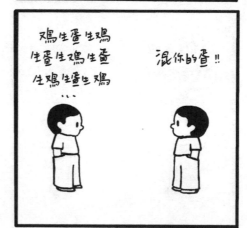

我認為
我們講得太多
想得太少…

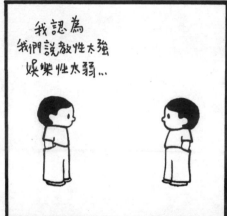

我認為
我們說教性太強
娛樂性太弱…

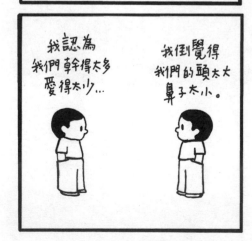

我認為
我們幹得太多
愛得太少…

我倒覺得
我們的頭太大
鼻子太小。

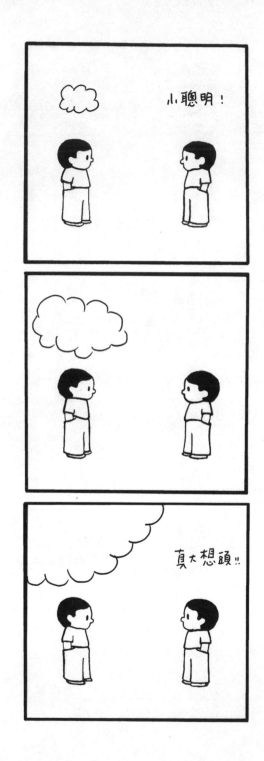

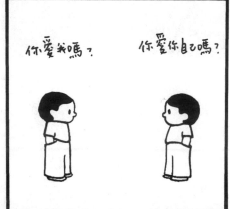

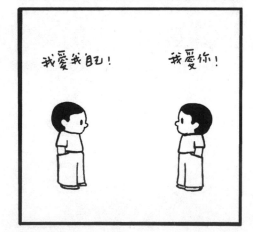

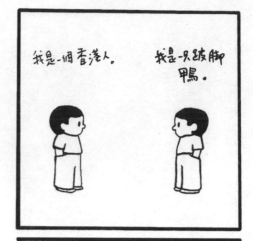

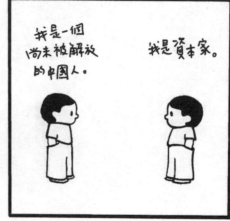

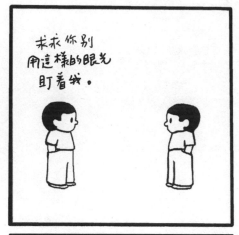

求求你別
用這樣的眼光
盯着我。

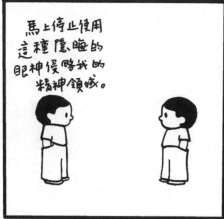

馬上停止使用
這種隱晦的
眼神侵略我的
精神領域。

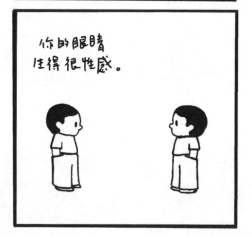

你的眼睛
生得很性感。

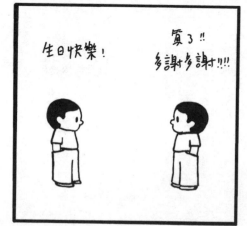

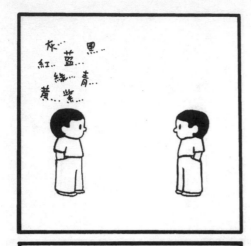

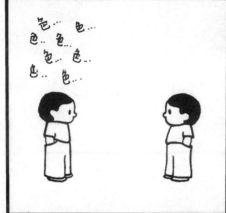

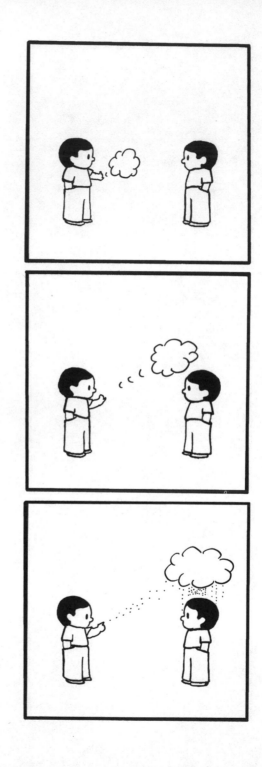

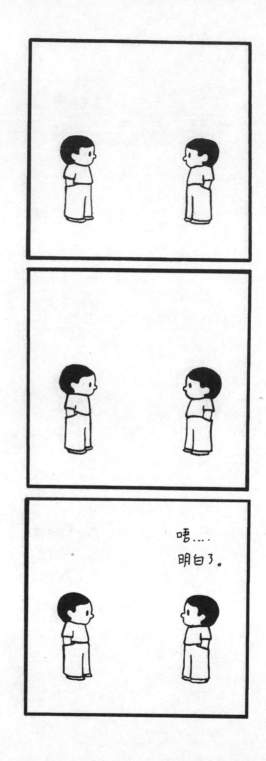

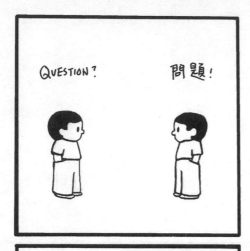

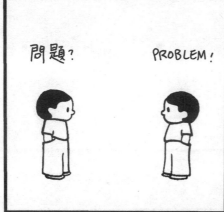

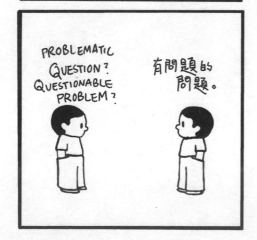

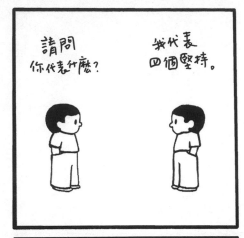

你怎樣可以
站在那裡
袖手旁觀...

你怎樣可以
站在那裡
冷眼相看...

你怎樣可以
站在那裡
沒有反應...

...你指的是
我們的讀者
和觀眾吧!

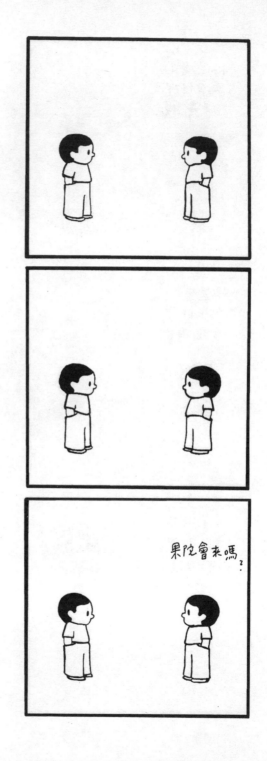

天塌了!

天快要塌了!!

老天馬上
要塌了哇!!!

狼來了。

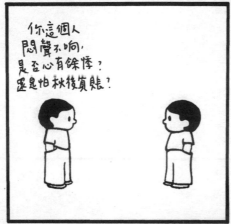

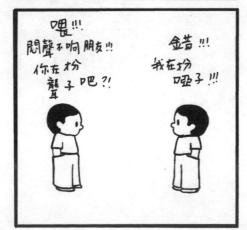

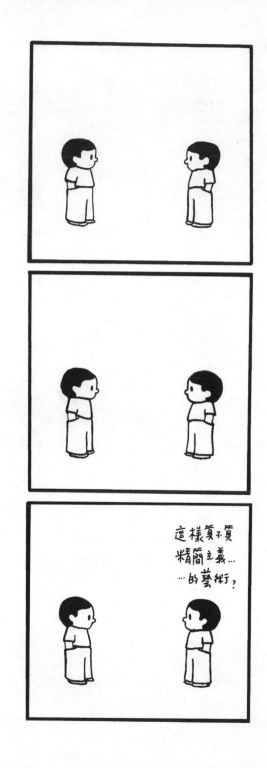

這些漫畫
很容易被神秘化
很容易被簡單化...

神秘有市場啊!
簡單有市場啊!

人人都在找市場啊!

將事物人物
神秘化簡單化
就更易得人心

就更易被消費!!

可見你絕對
不是知識份子。

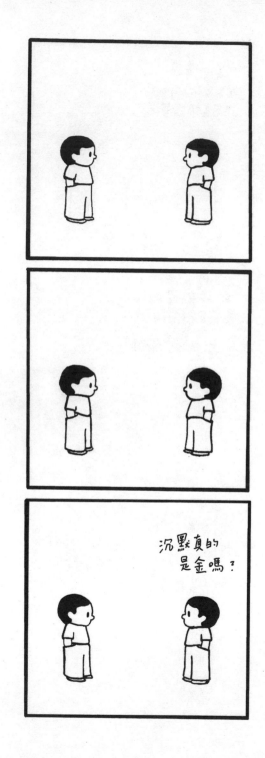

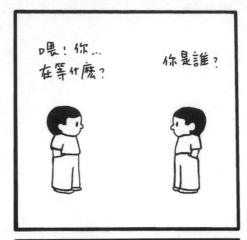

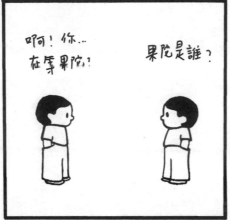

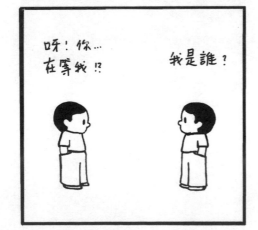

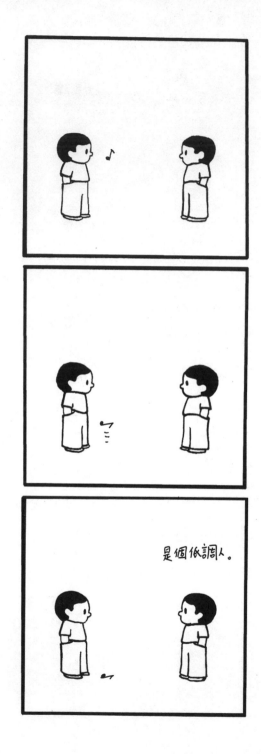

畫這批漫畫
挺省力的。請問
用了你多少時間？

畫這批漫畫
挺省力的。請問
你做了多少功課！

畫這批漫畫
挺省力的。請問
你用什麼牌子
　　影印機？

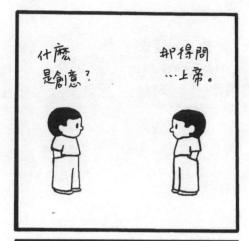

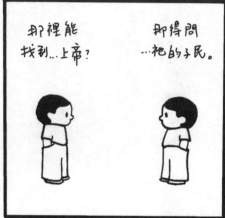

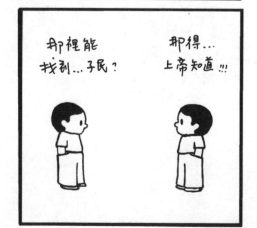

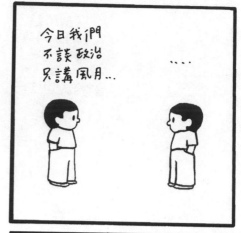

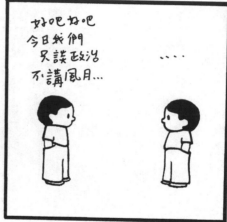

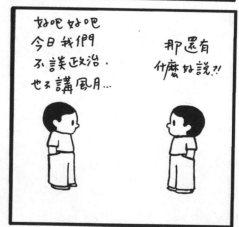

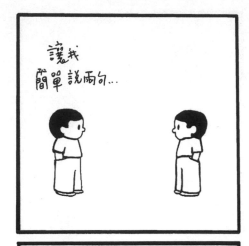

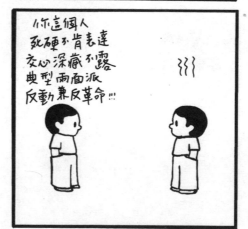

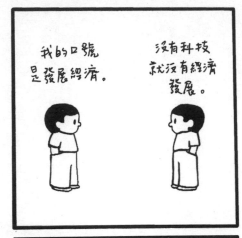

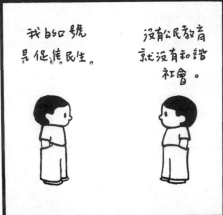

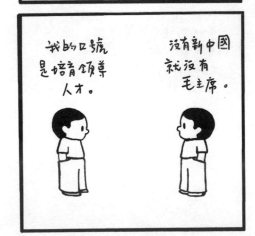

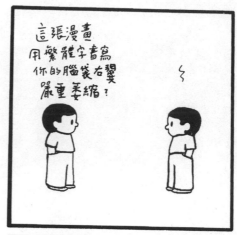

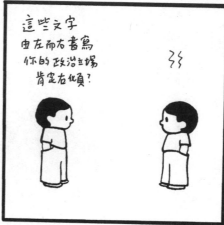

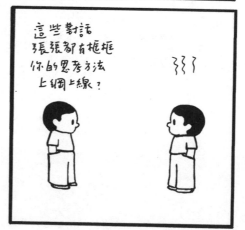

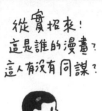

從實招來！
這是誰的漫畫？
這人有沒有同謀？

從實招來！
是誰將這些
文字放在我的
頭頂上？

從實招來！
是那個集團
協助用這種手法
污染我們的思想！

反骨！！！

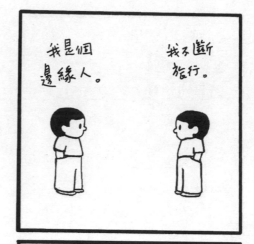

我是個
邊緣人。

我不斷
旅行。

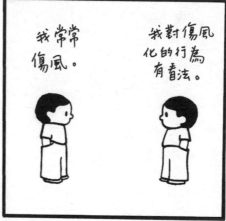

我常常
傷風。

我對傷風
化的行為
有看法。

我相信
文化的交流。

我相信
交流的文化。

是個圈套。

是雙規吧。

再加兩個
就是2008。

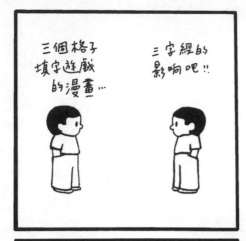

三個格子
填字遊戲
的漫畫…

三字經的
影响吧!!

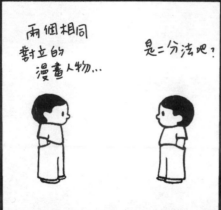

兩個相同
對立的
漫畫人物…

是二分法吧?

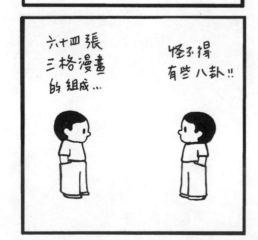

六十四張
三格漫畫
的組成…

怪不得
有些八卦!!

格物致知

四格漫畫

不管你用什麼形式說話，別吹！

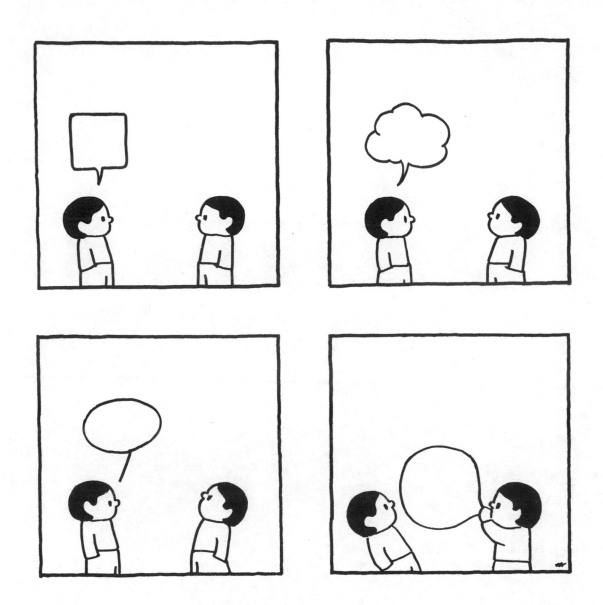

靠在自己話上，爬上自己話上，
坐在自己話上，跌在自己話中。

思想遮掉視線矇掉方向。思想沈澱。思想與立足點。
思想與自己的立場。思想變質。

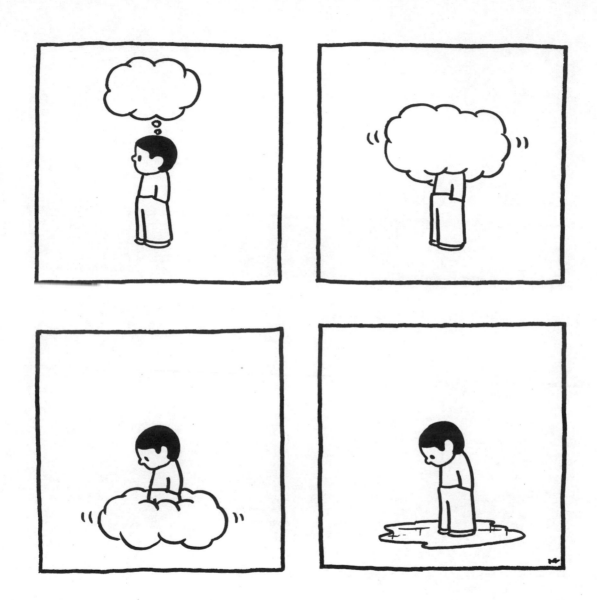

實人虛話，虛人實話，實人實話，虛人虛話。

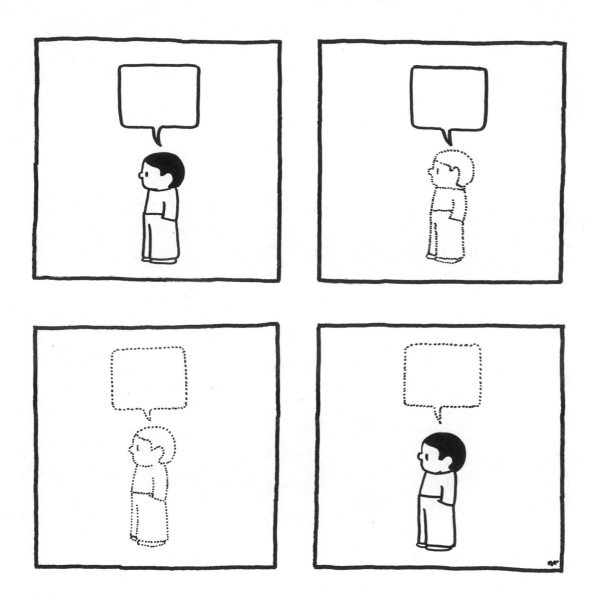

立言？小火車嘟嘟嘟。餘韻。

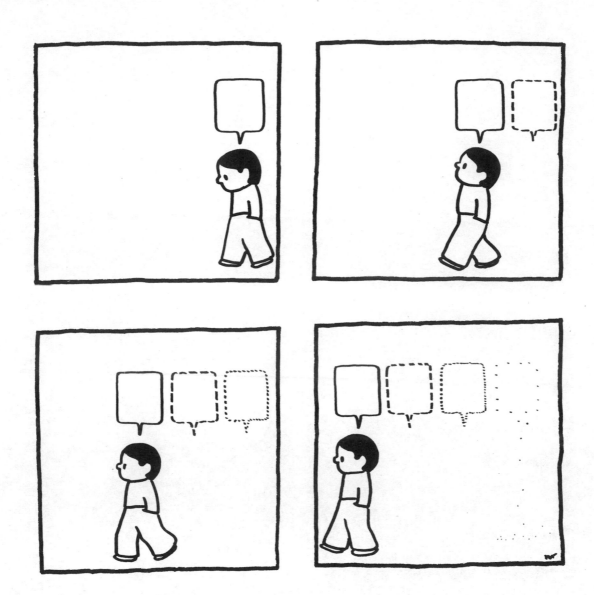

胡思亂想。玩弄思想。自食惡果。

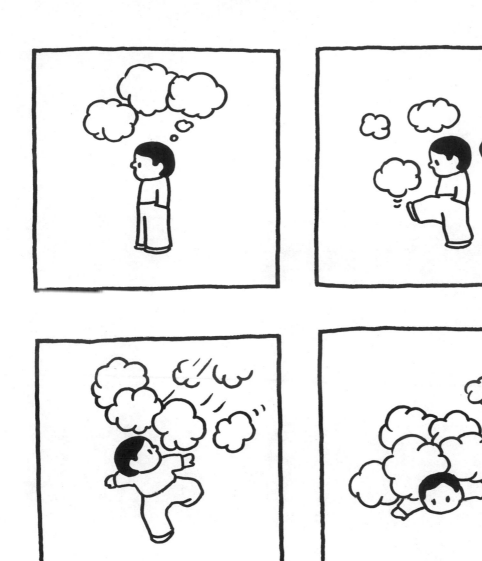

越想越大，大到不可收拾。
結果自己遭殃。

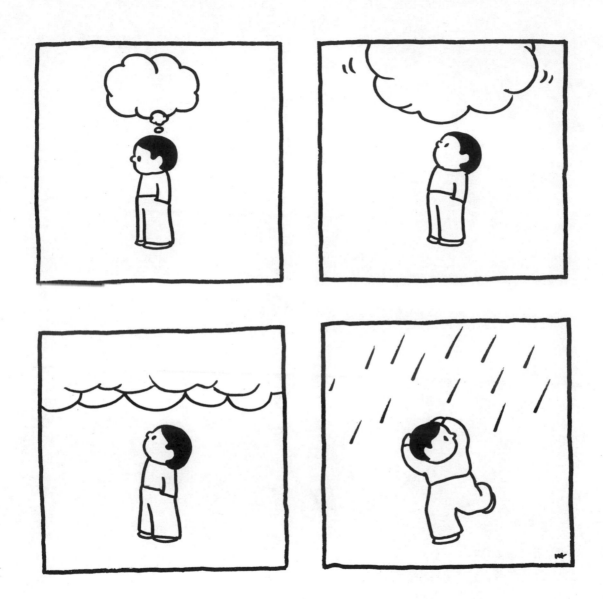

地心引力還是有的。
不科學化說話，跌在自己話柄裡。

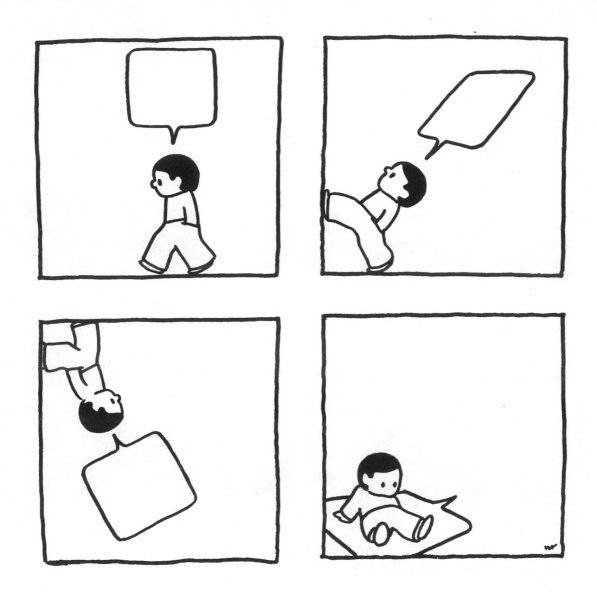

愛上自己的思想，躺在自己想法中的白日夢。
活在自己的幻想裡……充滿自足的愛戀。

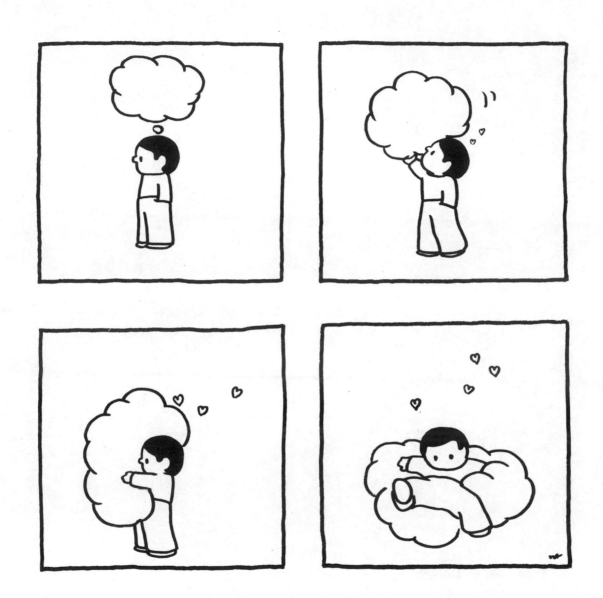

人的性格由話中慢慢露出來。

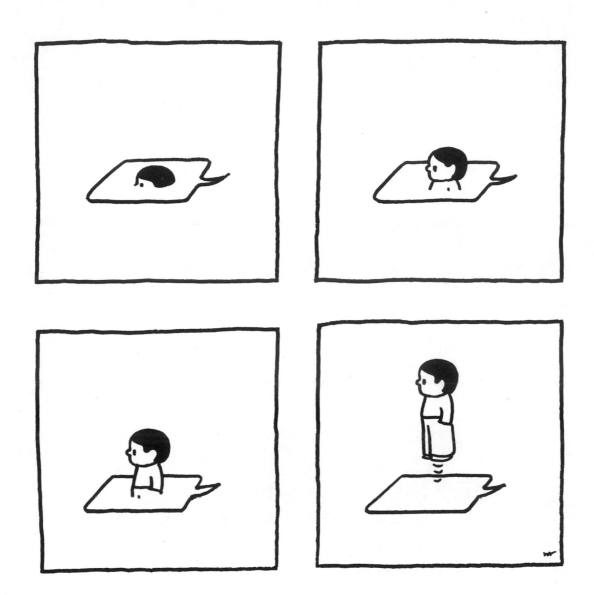

自己的話中套話，越搞越複雜，結果吃苦的是自己。

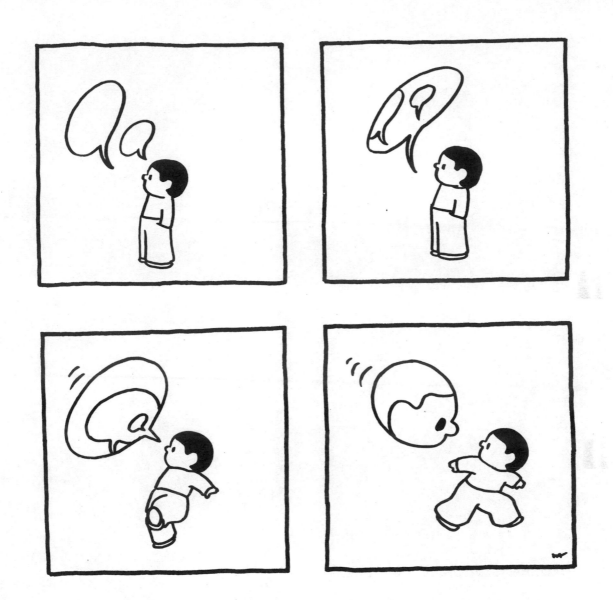

各種方法說話，但方向還是一樣。（對著自己。）

這是個惡夢。
言語攻擊，阻掩視野，錯亂立足點。

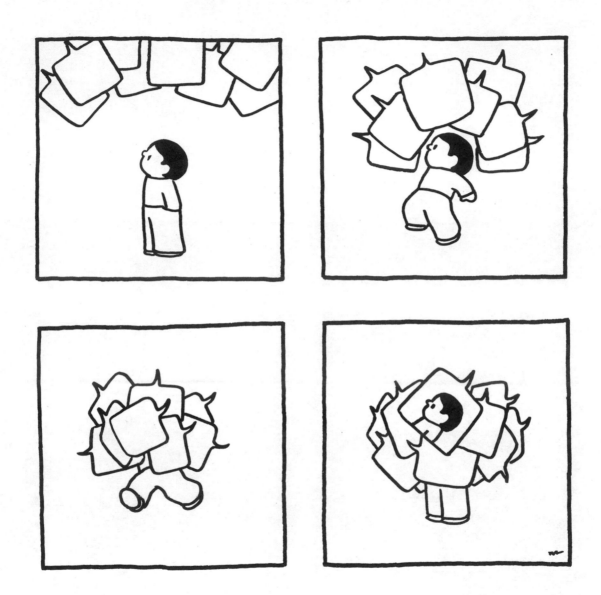

說話與符號。

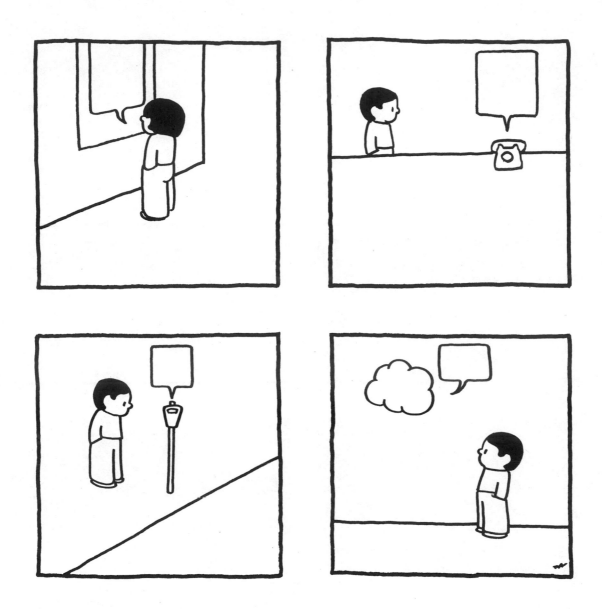

找一句自己的話。（可能在垃圾堆中）
在言語迷魂陣中找一個可以放自己話的地方。

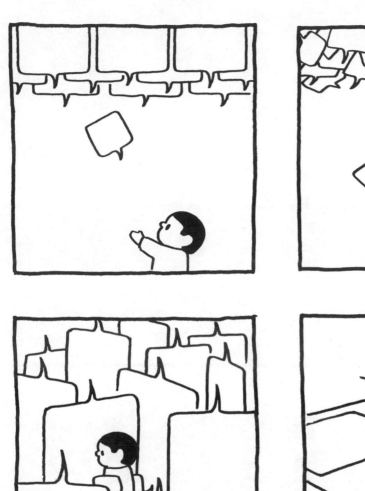
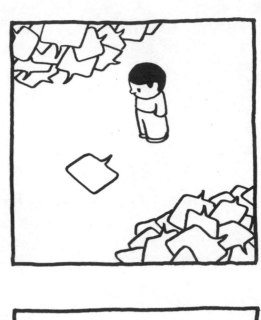

我們對說話的態度和現象（2）
1.話中看自己，認識自己
2.夢話
3.示威
4.從話走出來，另一個世界

言語與方向與指標
語言是不是全有方向
語言是不是全有指標
抓話在籠中

借話

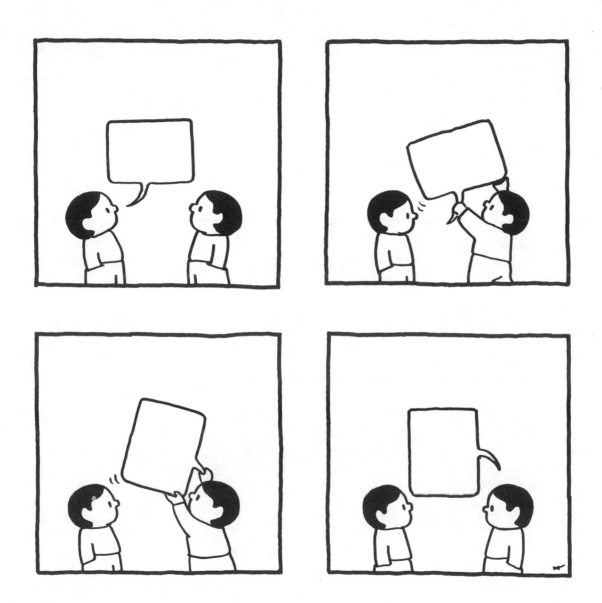

蓋著對方說話。左右對方。顛倒對方。說些空話。

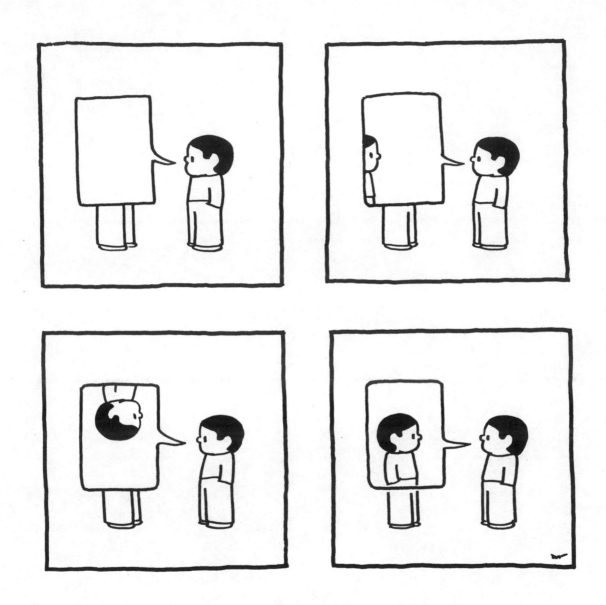

用話壓人

越說越遠

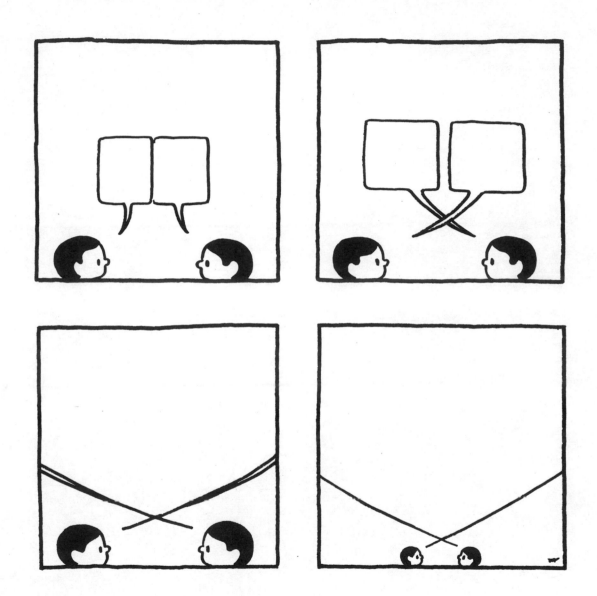

越說越大

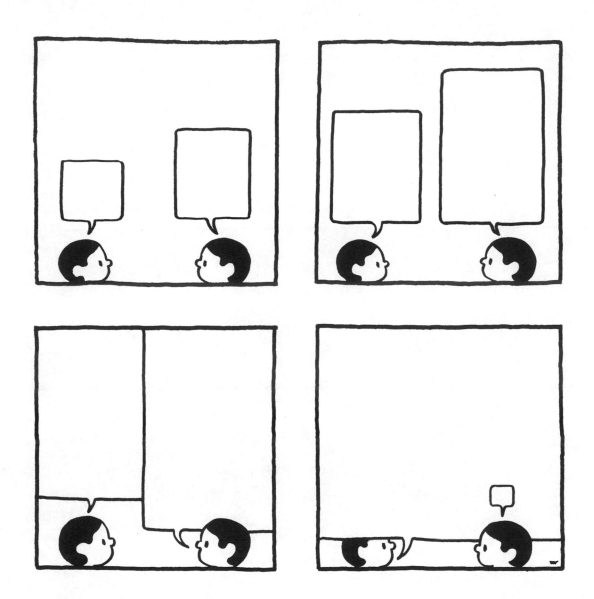

說　想和交溝

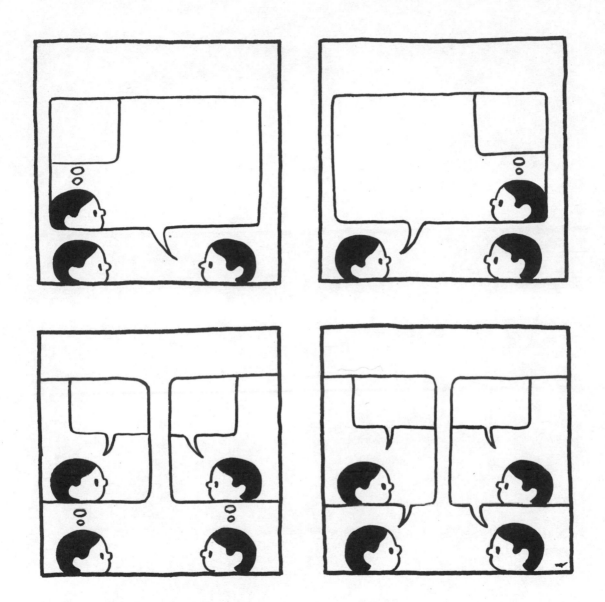

東風壓到西風？
終於都吹掉了。

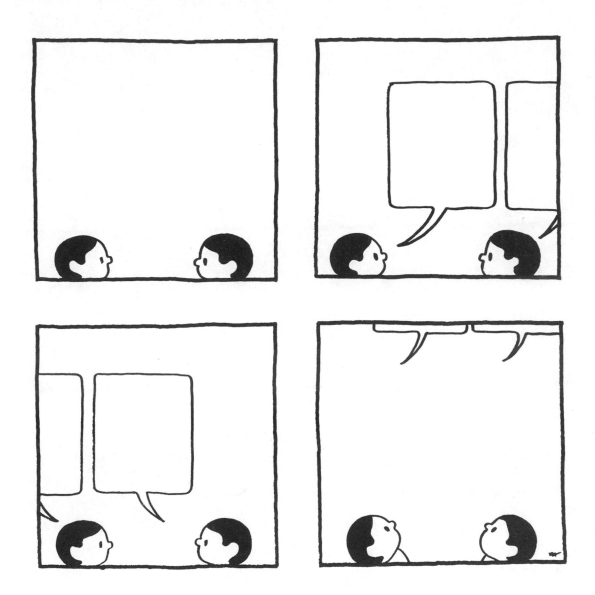

對付目中無人，亂說話的人，
恨不得⋯⋯

149

和平談判

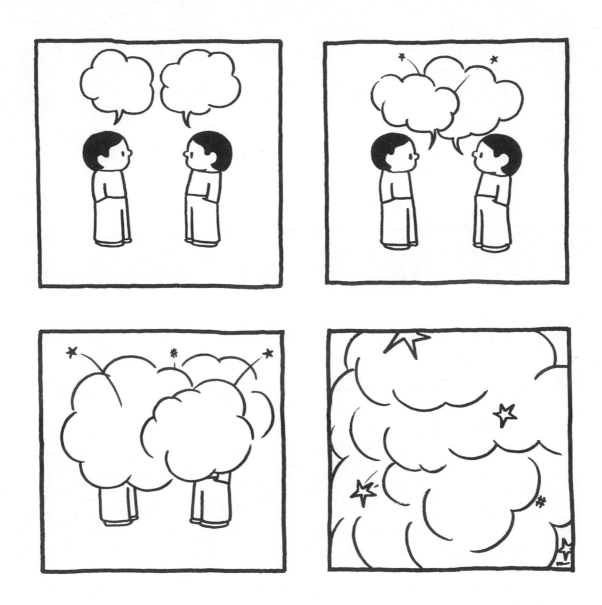

對付目中無人、放煙的人……
吸煙有礙健康。

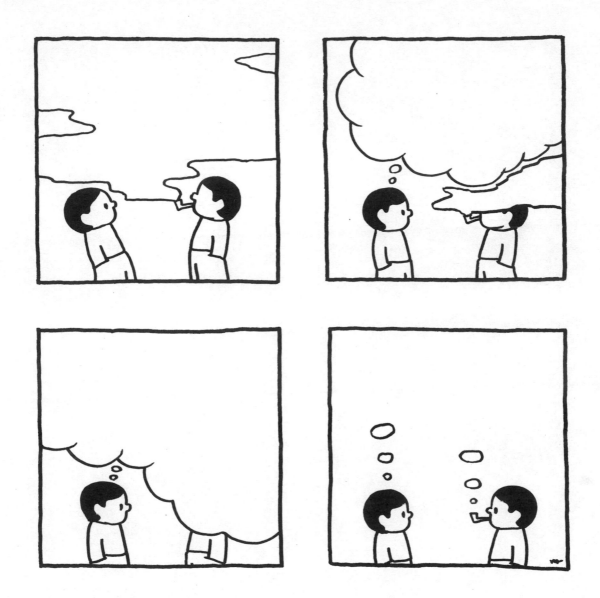

坐公車突然煞車

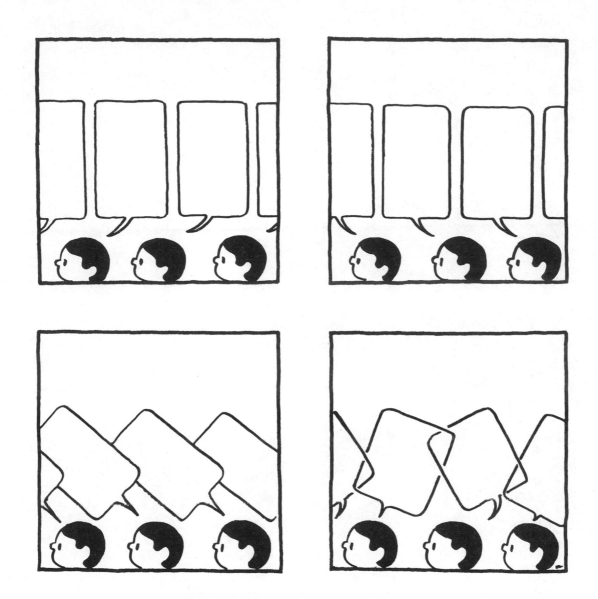

跳出框框

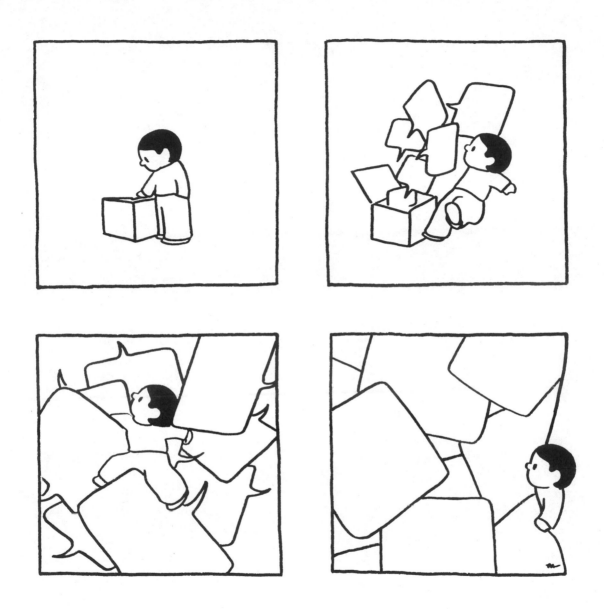

控制框框，說些笑話

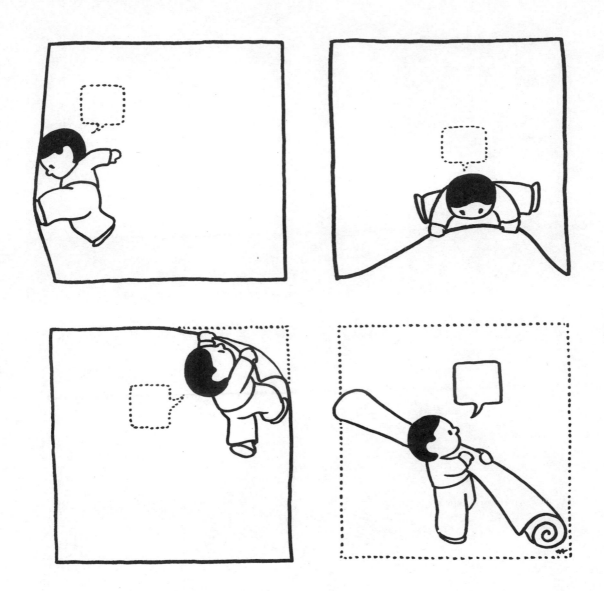

尋找位置

九 格 漫 畫

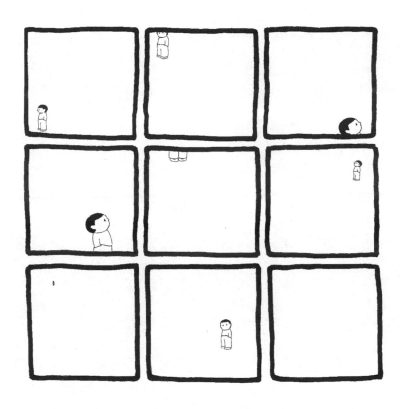

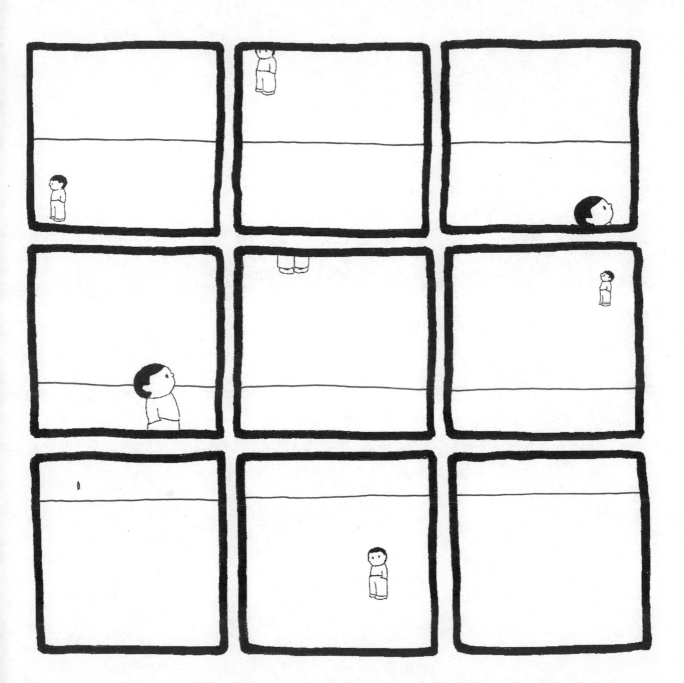

163

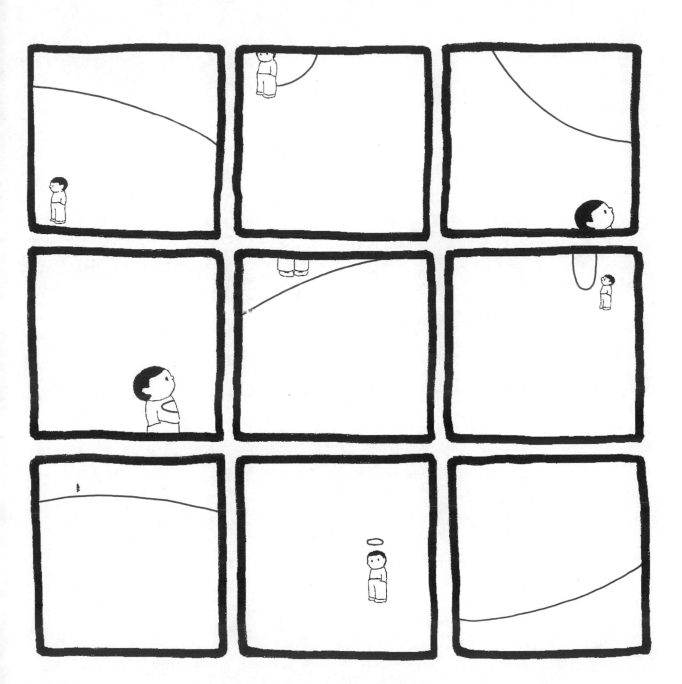

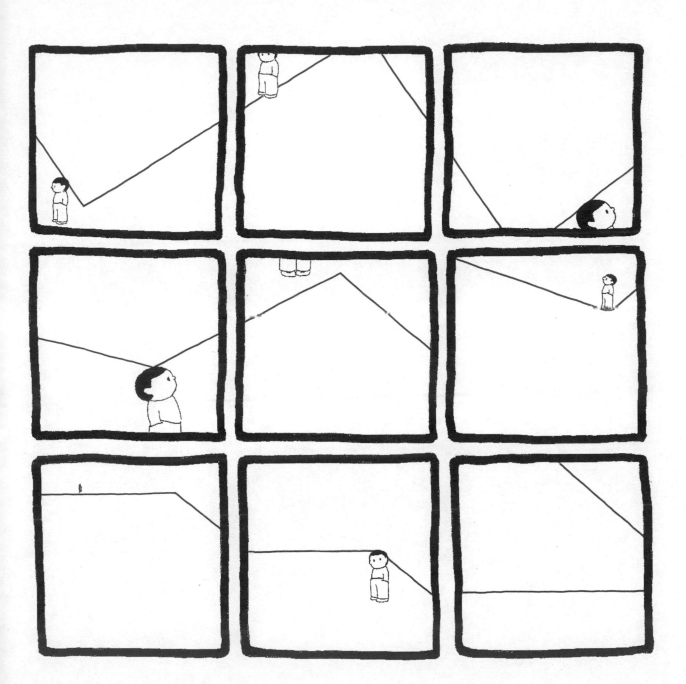

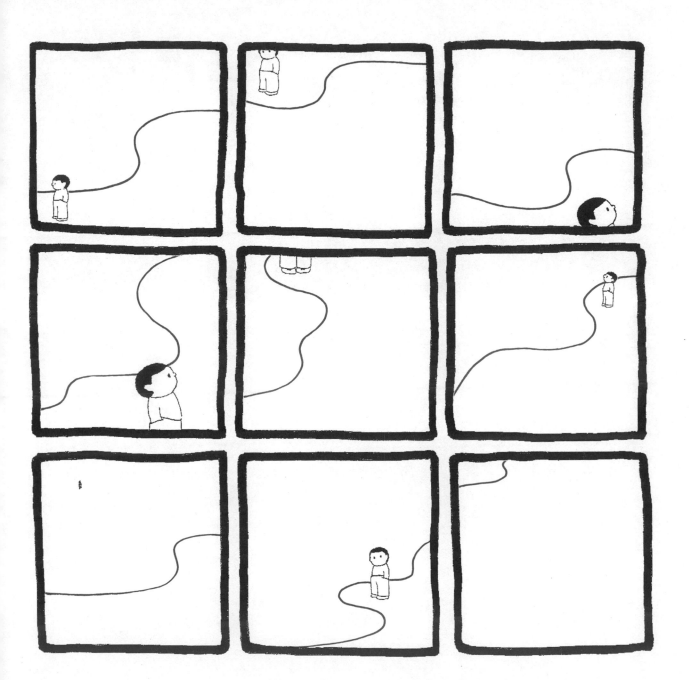

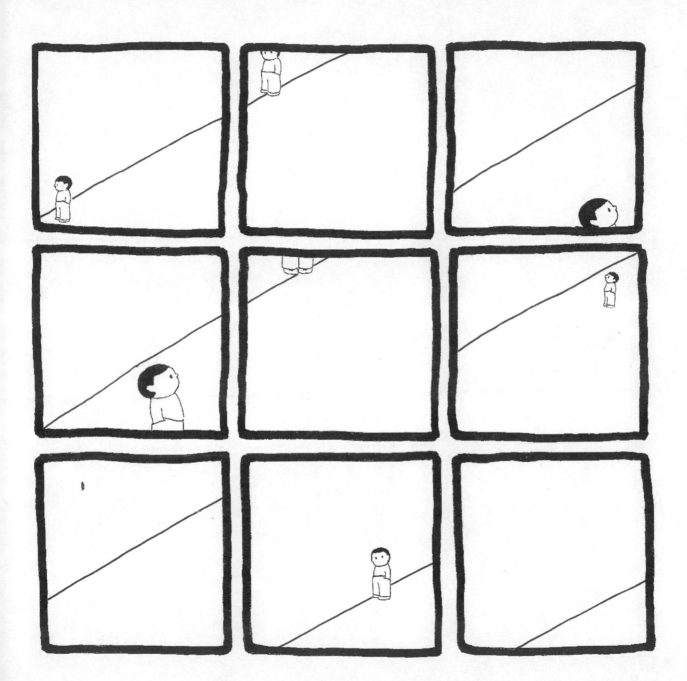

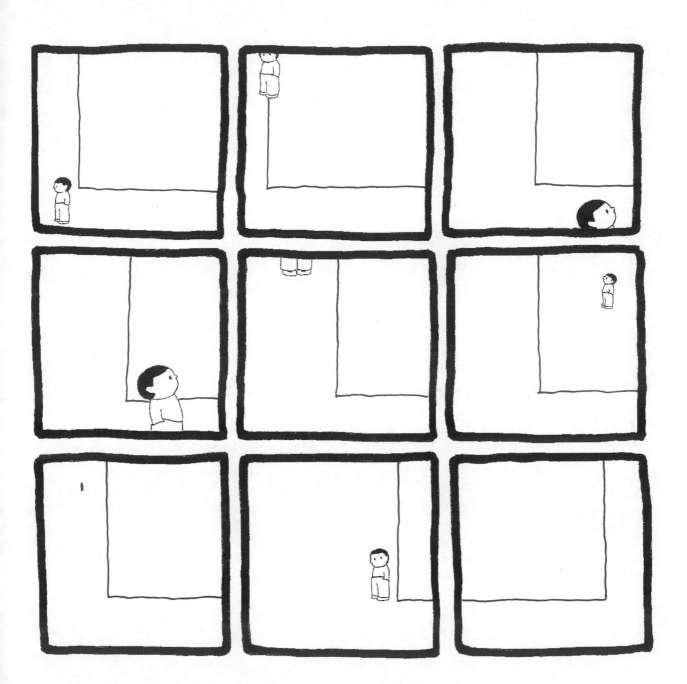

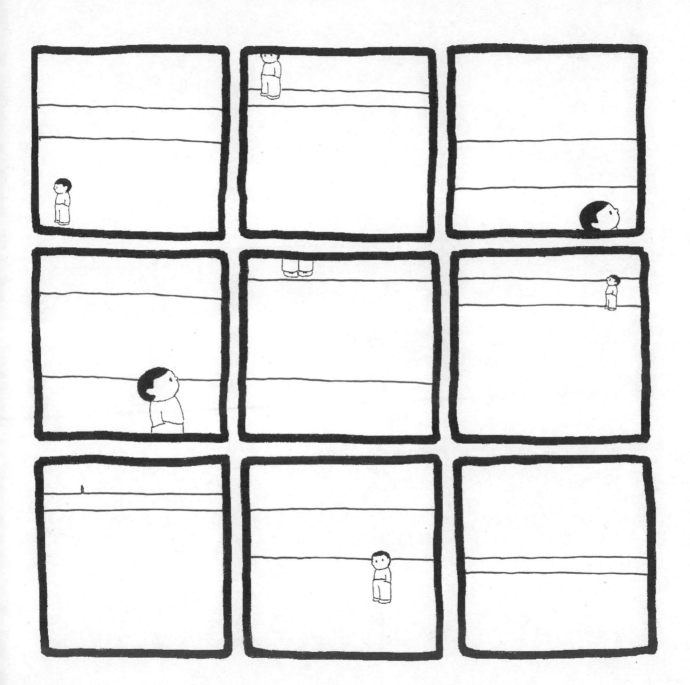

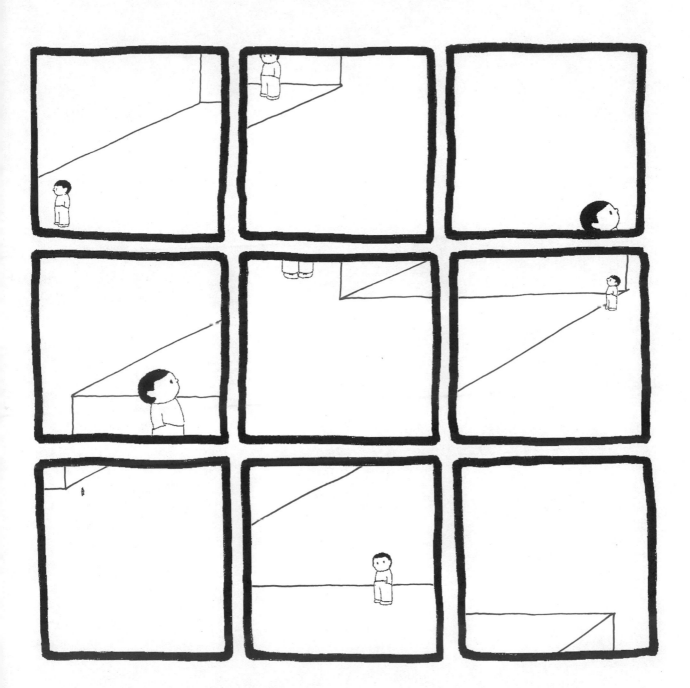

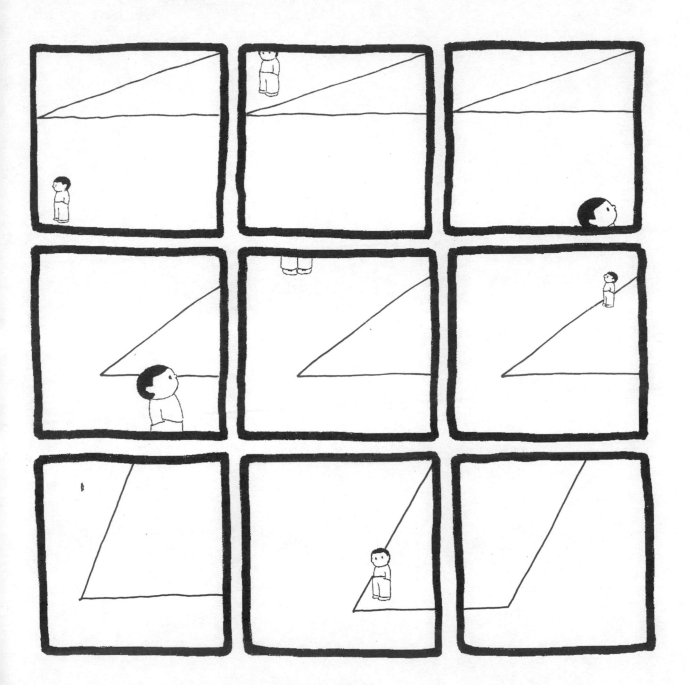

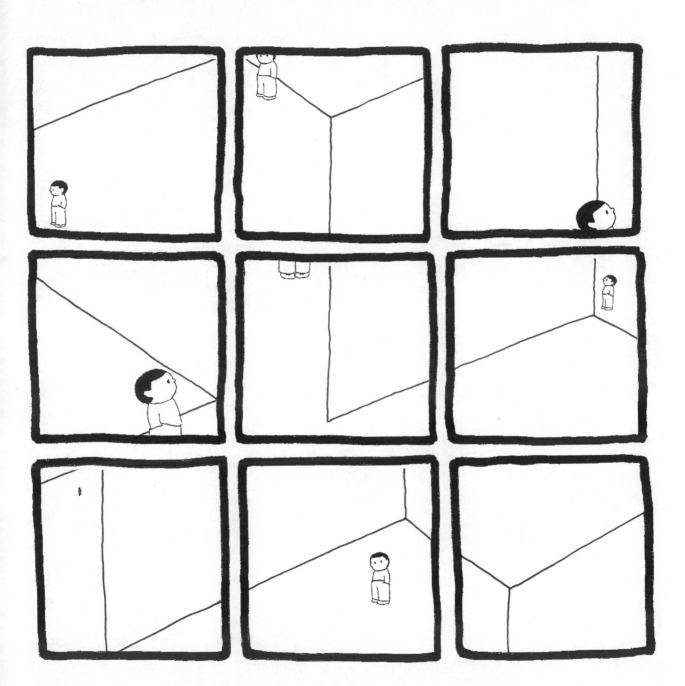

181

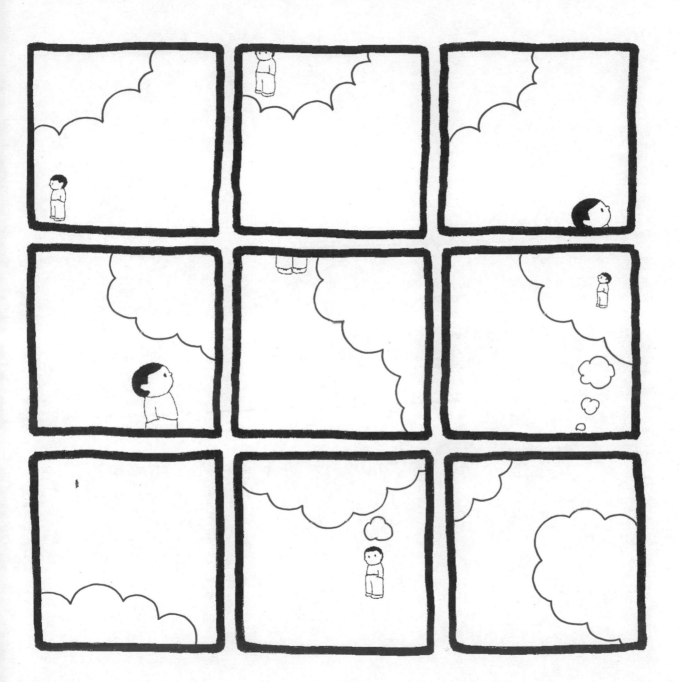

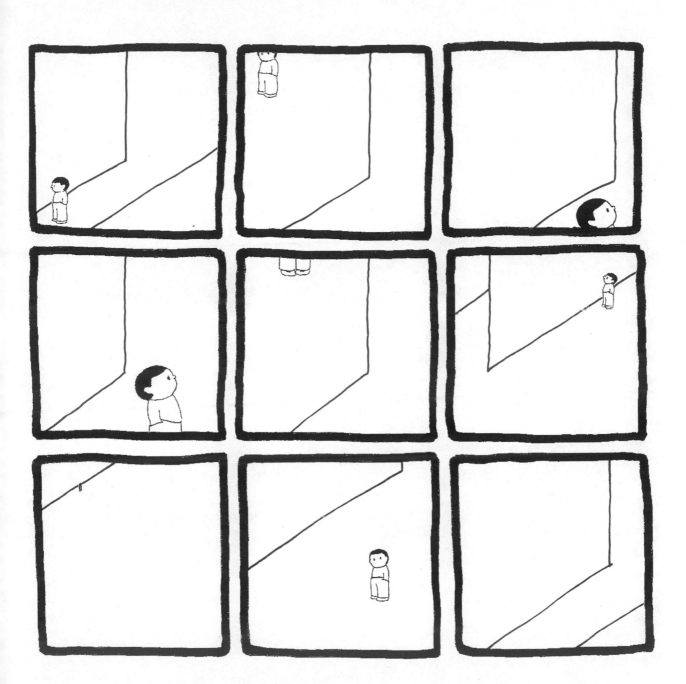

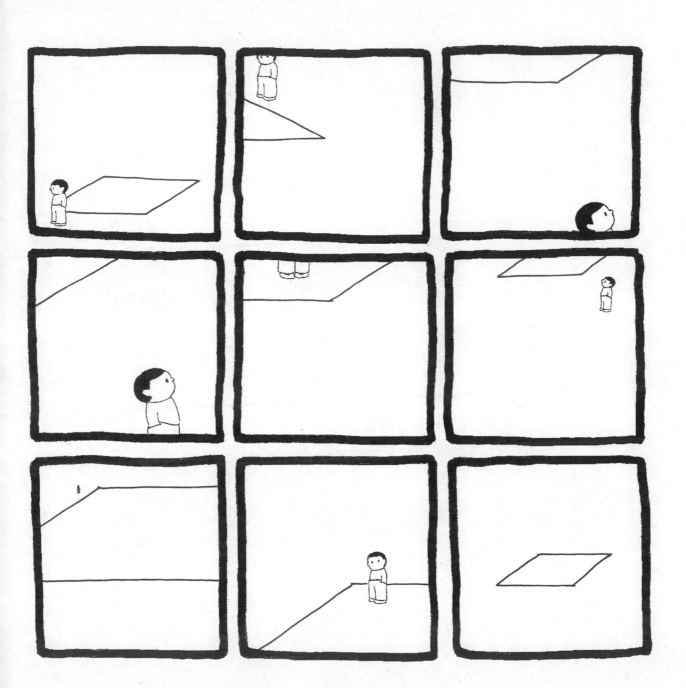

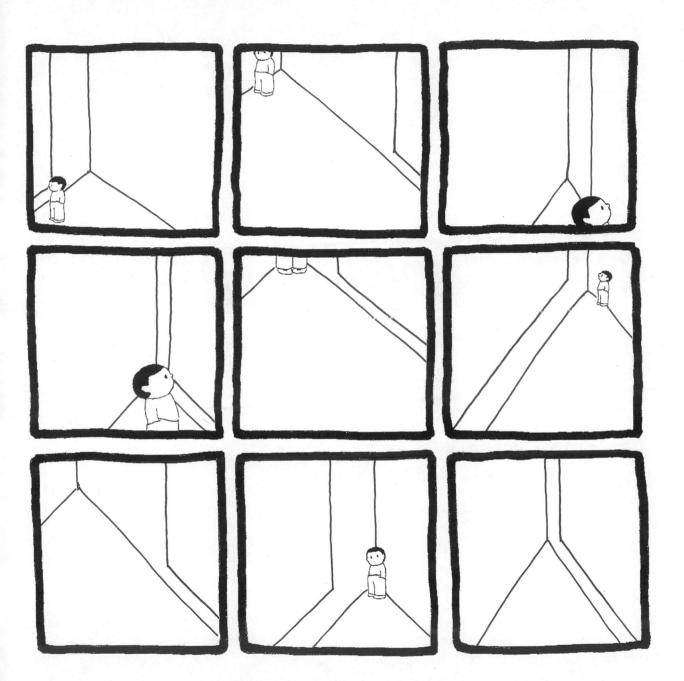

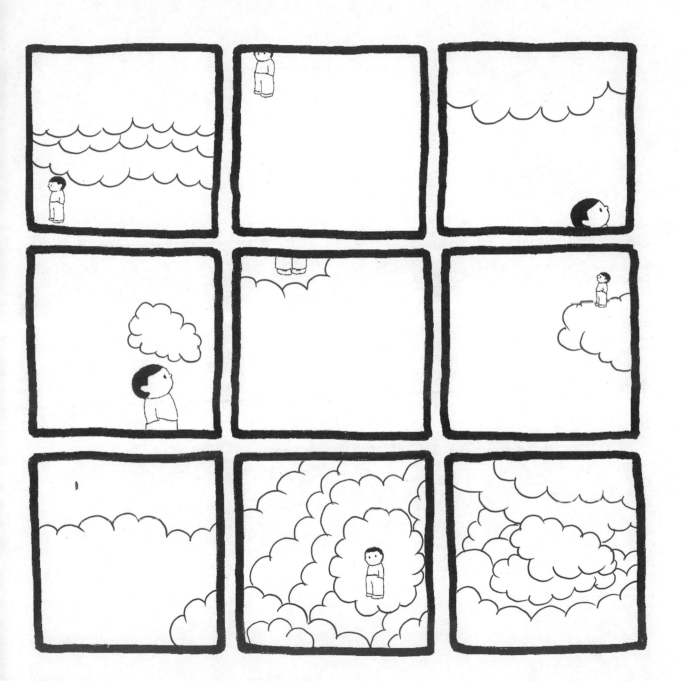

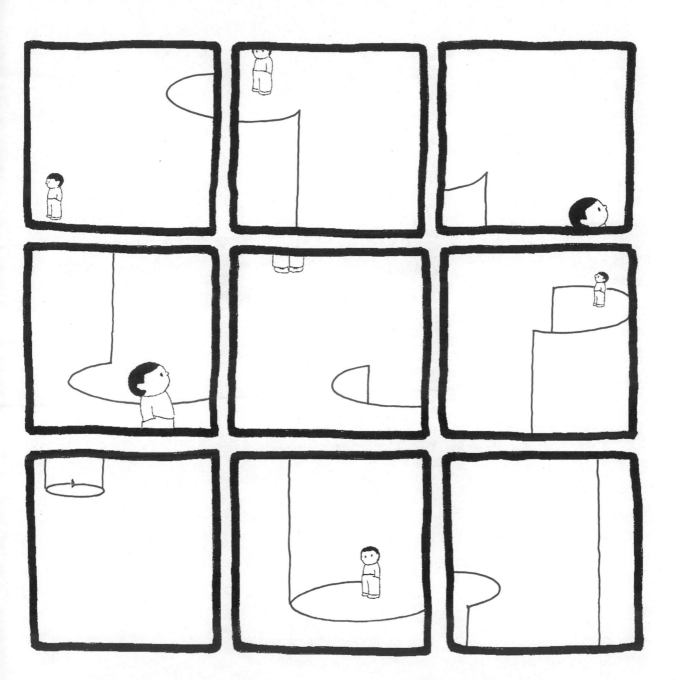

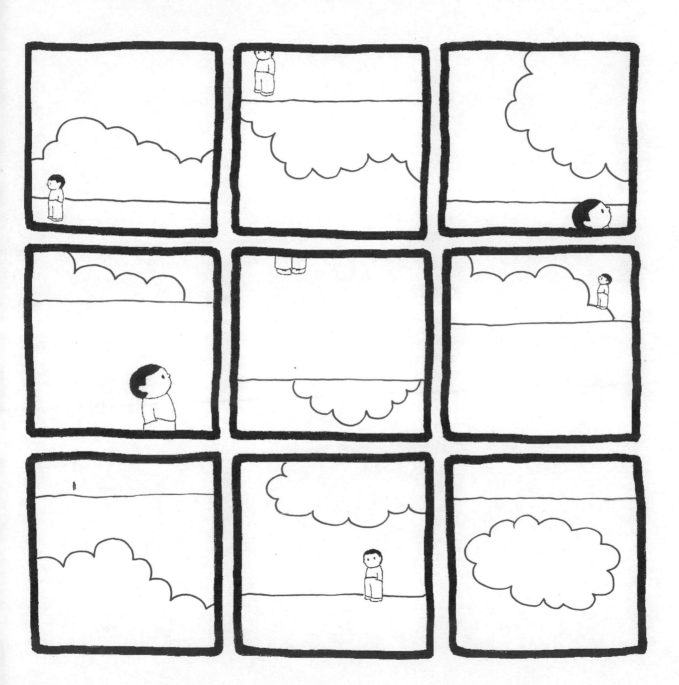

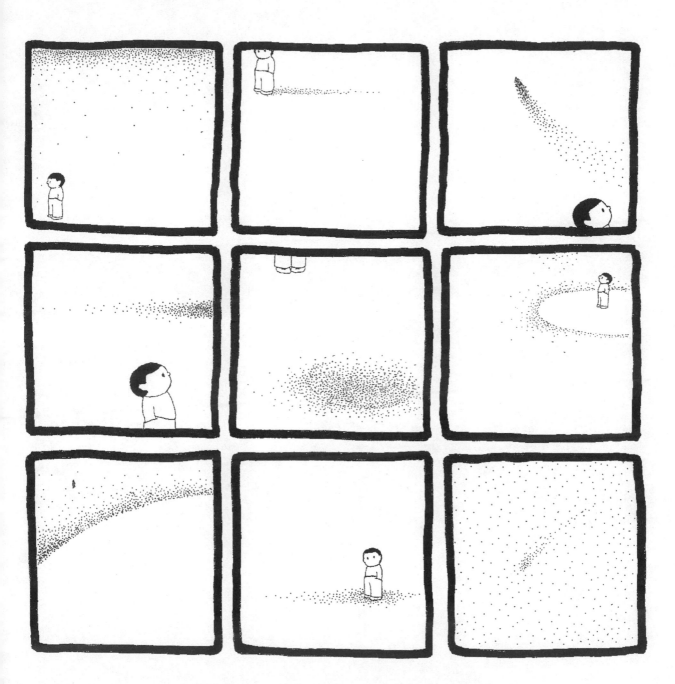

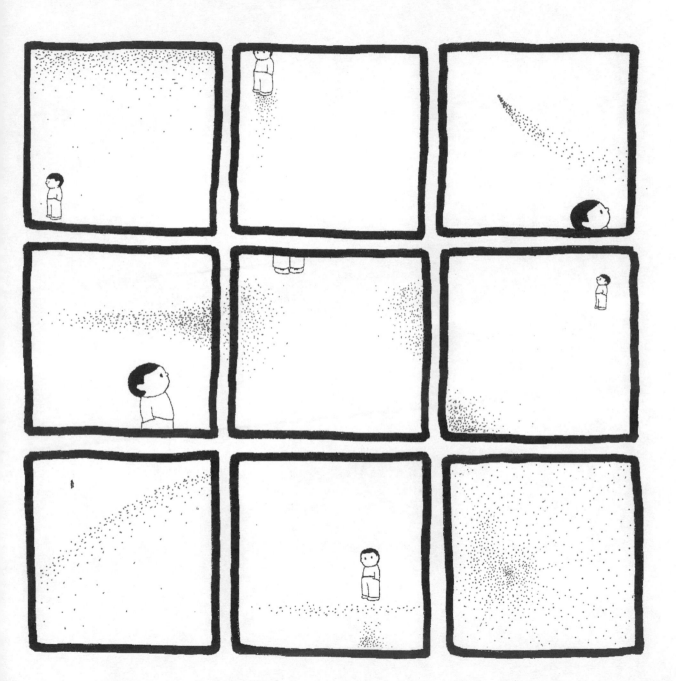

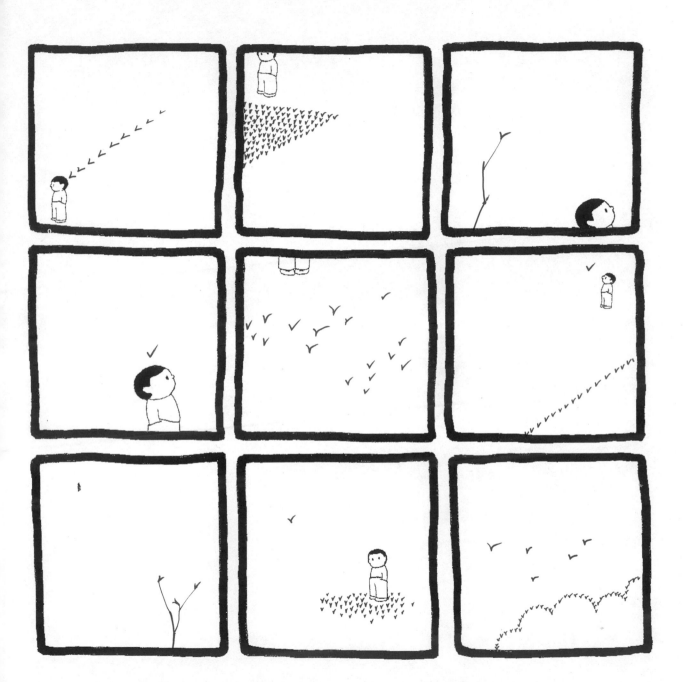

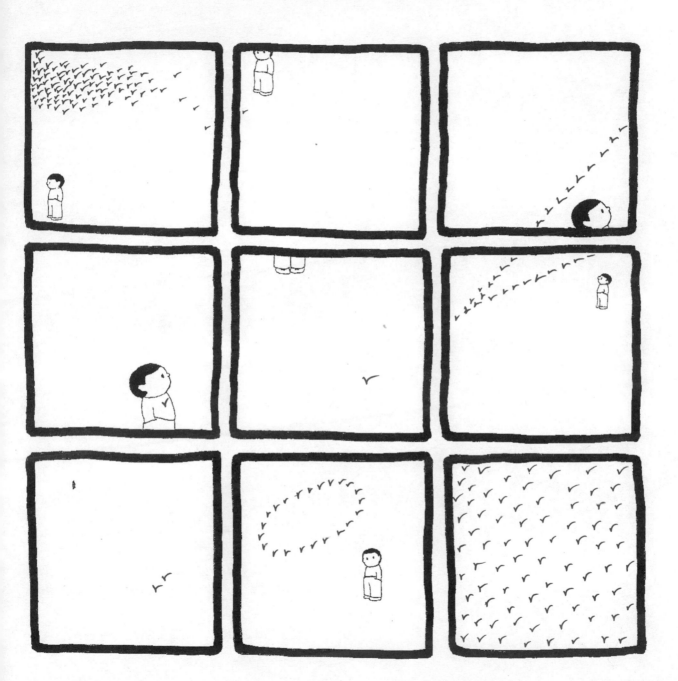

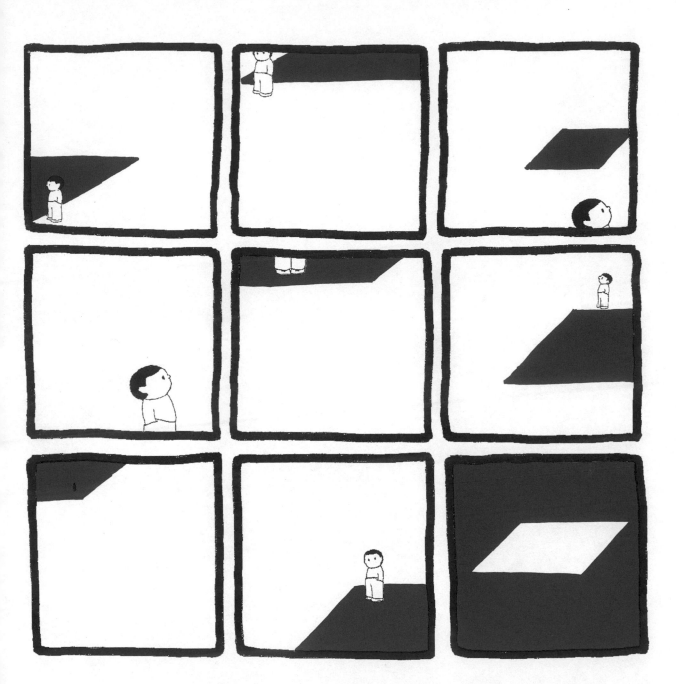

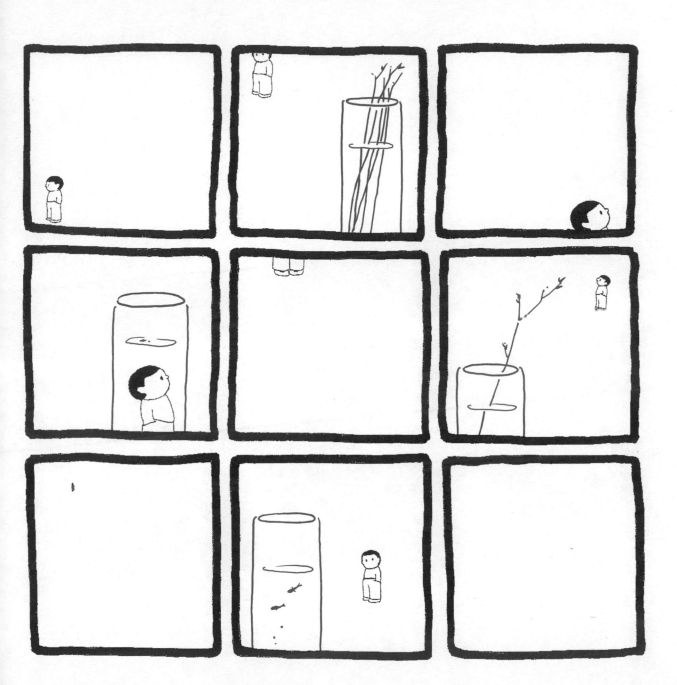

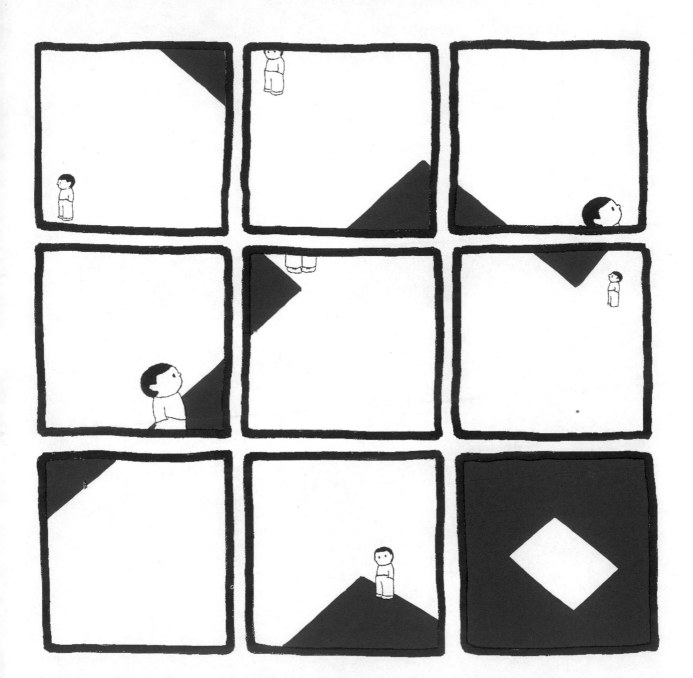

方法

榮念曾是一種思考問題的方法
梁文道

誰是榮念曾？答案可以很簡單，也可以很複雜。簡單地
說，他是過去三十年來香港文化界裡最有影響力的人。透
過劇場、文字、視覺藝術，乃至於社會與政治上各式各樣
令人眼花撩亂的實踐介入，他不只成就了數不清的作品，
改變和創建出諸多極為要緊的觀念和制度，甚至還扭轉了
某些社會趨向。當然，他也教出了我等徒子徒孫。

誰是榮念曾？複雜地說，我們必須從「誰是榮念曾」這個
問題本身說起。在正面回答之前，我們應該搞清楚發問的
人是誰，被問的人是誰，他們處在何等的環境與條件底
下，雙方的關係又是如何等種種問題。因為這一切因素的
變動都會影響到這個問題的涵義，和它可能取得的答案。
一個警察在偵訊案裡追問嫌疑犯「誰是榮念曾」與一個記
者在新書發表會上訪問出版商「誰是榮念曾」，它們的意義
是截然不同的。我們還可以想得更複雜一些，假設那個警
察原來是個戲劇發燒友，而嫌疑犯恰巧是個劇評家，他倆
在一個場戲劇座談會遇上了，這時身為戲劇愛好者的警察
要是再問「誰是榮念曾」，就肯定和當初在警察局裡的情況
大不相同了。

可見同一組人只要換上不同的身份，處在不同的環境，他
們的問答就算字面上完全一致，得出來的效果也肯定有很
大的差別。更有趣的是，這兩個人分別以兩種身分在兩個
場合裡先後談過「誰是榮念曾」的話題，他們應該都還記
得上一次談話的經驗，那個劇評家嫌疑犯會不會覺得這個
警察觀眾是想故意刁難他，和他開玩笑呢？只要加入時間

的向度，把不同的處境按時間排列起來，我們就會發現「誰是榮念曾」這個問題被重複了，而重複自會帶來另一重變化的力量。

在正常的情形底下，「誰是榮念曾」這個問題，我們一定想也不想地就直接作答了，比如說介紹他的職業，他的作品和他的過往經歷。其實提出問題的人與我自己的身份，我倆的關係，提問者的語氣與姿態，我們身處的環境和空間（比如說我們是在電話裡談呢？還是在一家餐館？若是後者，同桌又有沒有其他人呢？），甚至於我們以前是否已經討論過這個話題，這一切一切都會影響到我的答案；儘管我們自己並不會意識到這些條件的存在，但它們的作用當然是不可忽視的，這些條件哪怕只要有一點小變動，我們的問答都可能會隨之產生巨變。

繞完一個大圈，讓我們回到「誰是榮念曾」這條問題吧。各位陌生的讀者，假如你真的不認識榮念曾，甚至沒聽過這個人；那麼身為他的朋友，他的學生，我想到的最為便給的答案就是「榮念曾是一種思考問題的方法」。那是種在回答各類問題之前，首先關注前述各項隱性條件的態度。如果說「誰是榮念曾」這條問題和它引來的一切答案都是「內容」的話，那麼圍繞著它的身份、關係和環境這等隱性條件就是包裹、承托、限制與決定著「內容」的「形式」了。而榮念曾就是種把焦點放在形式，看它和內容怎樣互動的思考方法了。

這也就是為什麼榮念曾的談話和文章裡總是充斥著「框框」、「反思」、「評議」和「辯證」這一類字眼的原因了。身為一個藝術家，榮念曾當然不會甘於平靜地發掘種種隱性形式的存在；他還會把它們從飽滿的日常生活裡抽

離出來，把它們丟在劇場裡面，放入文字裡面，畫進漫畫裡面，看看它們還能變出什麼新花樣，調戲它們、舞弄它們。所以看榮念曾的作品，我們往往會發現那些躲在我們日常言行背後但又制約著我們的形式無比清澈地呈現眼前。這時我們不只和它們有了距離感，而且和自己的生活也拉開了距離。透過距離，我們審視、反思，於是有了解放的空間（「空間」，榮念曾的另一個關鍵詞）。

再接下來，我們就可以找到變化的出路了。因為當那些原本頑固地躲藏起來，栓住我們手腳遮住我們視野的形式被曝露在藝術裡的時候，它們就顯得沒那麼蒼老陰暗了，甚至還變得十分有趣，能夠拿來任人撥動玩耍。假如我們可以在藝術裡把沉重的形式變成輕盈的形象，那麼我們能不能活化自己意識裡僵硬的信條？挪移社會上那些似乎搬不動的界碑呢？對榮念曾來說，藝術永遠都是實驗的。但他的藝術又不盡是一般意義下的「實驗藝術」，不只是那種在藝術上搞實驗創新的藝術，而是把藝術當成實驗室，生活、社會以及政治的實驗室。在這樣的實驗室裡頭，我們研究從日常生活裡擷取出來的形式樣本，找出它們還有什麼「可能性」（所有親近榮念曾的人都跟他學會了這個詞彙，我懷疑我們是全香港最早大規模地使用它的一群人）。然後，我們就可以把它們移植回原來的土壤之中，讓它觸發藝術以外的社會變革了。所以榮念曾的實驗藝術是一座社會的實驗室。

當然榮念曾還是會繼續追問下去，藝術與非藝術的界限在哪裡？是什麼形式、條件和「框框」把藝術隔開了，使得藝術變成了一種被供養在瓶子裡的花飾？是舞台的邊界嗎？是紙張的面積？還是政府的政策，市場的規律和社會分類的範疇呢？這些形式是怎麼運作的？它們的機制是什

麼？我們能不能把它們也拿來做實驗呢？我們能不能使它們也生發出意想之外的變化呢？答案或許是可以的。故此榮念曾一路實驗下去，會令很多老觀眾覺得他現「已經不再搞藝術了」，他辦學、議政、奔走各國地推動文化交流，組織出一個又一個的民間團體，就是不大搞劇場「本業」。但我們這些人都知道，他還是那個榮念曾，那個不斷問問題的問題的實驗家。

說到劇場，當榮念曾在七十年代末剛開始他的劇場創作，以及後來創辦「進念‧二十面體」這個香港最重要的實驗藝術團體的時候，許多評論家都說他的作品是「後現代主義」的。因為那些既沒有劇情也沒有一般「台詞」的表演，和大家熟習的易卜生與史坦尼斯拉夫斯基以降的現代話劇是如此地不同。可是我們也知道，現代主義與後現代主義在不同藝術門類的發展軌跡是不同的。從單純戲劇史的分期方式來說，我們或許可以勉強把榮念曾的作品都歸納入「後現代」的陣營；但若從創作出發點的角度看，我則一向認為榮念曾其實是很徹底的「現代主義者」。套用視覺藝術中的現代主義理論闡述者葛林堡（Clement Greenberg）的說法，現代藝術的目標就是探索自身媒介的必要本質（modern art aims to explore and present the essential nature of its own medium），所以現代主義的作品常有自我指涉的「後設傾向」，而這種傾向往往就體現於對形式的高度自覺。無論在榮念曾的劇場創作、近乎觀念藝術的問卷遊戲，還是你現在看到的漫畫，我們都不難發覺他在有意識地探討形式的作用。

其實用不著我多說，大家都能憑自己的雙眼看到榮念曾怎樣把玩漫畫分格的基本格式，承載角色說話的「語雲」（或曰「氣泡」），以及其中的節奏與韻律。透過現代藝術裡並

不罕見的重複手法挪用到漫畫上面，他呈現了漫畫基本形式條件的決定作用，畫對著自身發問，也讓讀者不斷地反省自己和漫畫之間那看與被看的複雜關係。

然而，正如我之前所說的，榮念曾的藝術實驗不僅是試驗藝術形式本身的「實驗藝術」，還是一個測試與研究日常生活中隱伏形式的「藝術實驗室」。故此這批漫畫又有了超乎形式遊戲之外的豐富意蘊，不時指涉著日常語言、人際互動，知識份子習性和政治意識型態中的種種盲點。換句話說，這批漫畫和榮念曾的其它作品一樣，一方面是後設的「實驗藝術」，另一方面則是榮念曾問問題的方法的具體示範。對於看不到他的劇場創作，也無法親身體會其社會實踐的讀者來說，這本漫畫集就是「誰是榮念曾」的一個答案了。

學習問問題的過程中找到定位和視野

林奕華

我曾經以為榮念曾在漫畫裏畫的是我。但我又知道那些大頭公仔不可能是我。除了是他們看上去更像榮本人,更因為我是在看到這些漫畫時才第一次認識他。或更正確地說,是看到了這些只有格子而沒有文字的漫畫,讓我覺得在我認識榮念曾之前,他已認識了我。當年我未夠二十歲,生活充滿徨惑,非常渴望被愛,因此經常陷入單戀的狀態中,而榮念曾一幅幅盡在不言中的漫畫,正好被我看成是不斷自尋煩惱的人的真實寫照。如果你想明白什麼是藝術的體諒,只要馬上從這頁翻到後面漫畫的部份,你便能分享我在彼時的心情。縱然你未必會像我一樣,即刻愛上了這漫畫家。

我清楚記得看到漫畫之後不久,便要和榮念曾走入香港電台錄音室進行訪問。作為主持,我感覺複雜極了。一方面要問他一些聽眾會有興趣的問題,例如為什麼你會畫漫畫?這些無字心聲代表什麼?(其實是監製鼓勵我和主持拍檔要盡量客觀)。其實我更想把對漫畫的理解和閱讀對他說,希望他能告訴我我看得對了抑或錯了。那種迫切的感覺,有如是對人示愛,卻很怕對方的答案會是拒絕。好不容易捱完了錄音,又好不慶幸監製伉儷(詹小屏和梁濃剛)建議榮和我們共進晚餐,我才等到向他求證漫畫意義的機會。即便沒有錄像或錄音做證人,我也可以肯定我的結結巴巴暴露了我的焦灼,因為榮念曾有兩個反應我至今歷歷在目:一是他那好像把我完全看懂的微笑(也使我對自己的淺薄感到慚愧),二是他對我所提出的笨詮釋的回答:「你看到它們是什麼便是什麼。」

是的，他這句話後來輾轉成爲很多人對某些前衛劇場作品的表達手法的「辯解」。但我必須清楚申明，出自榮念曾口中的同一句說話卻不是爲了推卸創作者與作品本來就有的血緣關係，而是那些漫畫的創作動機確是爲了鼓勵讀者的自我對話──如非有著這個意圖，又何須格子內縱然出現兩個公仔，他們都是一模一樣？至於「拾人牙慧」的後來者，大多無法令別人信服「你看到它們是什麼便是什麼」不只是一種語言煙幕，因爲他們的作品並不似榮的漫畫般形式與內容一致：是各式各樣的框框／障礙孕育了不斷在胡思亂想的大頭公仔們。

榮念曾的魅力是永遠教人想去演繹他的言行。換句話說，有他就會有腦筋在轉動。部份理由是他喜歡問問題，另外也是他很「曖昧」（一如他筆下的公仔）。舉個例子，身份多元的他，也是「劇場導演」。從平面漫畫到立體的劇場演出，他都貫徹著不願意只以一個角度、一把聲音來進行創作的角度。像在〈中國旅程〉裏，演員被要求不要「做戲」而只是抽離地一邊唸台詞一邊以簡單的肢體動作配合。演員於是提出質疑：我是在演戲還是在舞蹈？同樣的，舞者被要求重覆背誦（有時是朗讀，有時是呻吟）似通非通的句子，他們也會問：我是機器，還是一個人？由於榮念曾的答案總會令提出質疑的人覺得爲什麼有這許多問題以前未曾想過，才會有一個帶有貶義的名詞隨著他的影響力日漸壯大（通過「進念‧二十面體」的成立和「流行」）：「前衛迷霧」。

那年代，一件白襯衫配綠色卡其褲子的戲服會被理所當然地看成是解放軍共產黨的符號。〈中國旅程〉中每個演員清一色相同打扮引起了這齣戲到底是左傾還是反左傾的疑惑，部份演員又把情緒擴大成對榮念曾「背景」的猜度，

以致由他出任藝術總監的進念劇團成員也被盛傳是吃了他的藥才會一鼓作氣前衛到底。

我便是當年被指斥只會聽從指揮的「前衛兵」之一。歷史卻證明了從八○年第一次看見他到後來以門徒身份跟隨他又學又做的我，也在九○年代成立了被認為是「目中無人」的非常林奕華。由「沒有自己」到「過份自我」，清楚說明了在香港進行藝術創作總是有著不跟隨大眾與走出屬於自己一條路的不可能（或困難）。當某個人開始思考自己哪裏與別人不一樣、為何不一樣，已可能一腳踩進另一些人——甚至大眾——的不安全感地帶。至此我才真正明白榮念曾式的「曖昧」如何使人開竅：閱讀或觀看他的作品使人猶如經歷一次從自我懷疑到自我肯定的旅程。旅程並不提供答案，它只提供問題，而正是由於對於跟別人不同有著太多顧慮與恐懼，我們才會對問問題產生抗拒，並放棄在學習問問題的過程中找到定位和視野。

我的頭顱不及榮念曾大，但自從邂逅了那個有著自畫像味道的大頭仔，我的人生才走上了軌道，由知道「我思故我在」開始。

上課時胡塗，開會時胡塗
榮念曾

戳破語言的氣泡
戳破氣泡的文化

我唸小學的時候家住荃灣德士古道的一棟二層廠房的樓上。家裡天台很大，我想大概最少有七、八千尺吧，天台的地面都是尺方白邊紅磚砌成的。家裡有一隻小狗名字叫威拉，喜歡在天台的欄杆上示威似地飛跑，我則喜歡在天台用粉筆在四方磚格格裡畫圖畫，一格格地畫故事；畫完之後下一場大雨，就可以由頭再開始，再畫上新的圖畫，新的故事。我又喜歡在家裡的牆上畫「壁畫」；後來給家裡女傭批評，於是在窗外邊緣的外牆上畫畫。家人知道了，沒話。在那外牆畫畫，必須大膽伸身子出去，想來有些危險；但是因為「觀眾」不同，反而可以畫得大膽。

我回憶，小學的教科書，好像本本差不多，封面不一樣，裡面的內容卻不斷在重複；因此讀教科書對我來說，實在是件大悶事。每次上課聽得悶，教科書的書本就順理成章成為我畫圖畫的筆記本，開始是速寫老師同學的面目（尤其是他們的後腦部份），後來畫得有些厭了，就開始作故事；每一頁胡亂塗畫一個和該頁部份內容文字有關的故事，不同的教科書畫不同類型的故事。有一段時間我媽媽見到這些另類筆記，覺得這些胡亂塗畫還好玩，建議我把這些書本保存收藏起來；可能保存收藏得太好，現在都不知道它們保存收藏到哪裡去了。

小學六年級時，我開始學中國畫，老師是父親的朋友；老

師第一天正經地教我，墨是可以有五種顏色，把墨磨得濃，顏色便會很黑，加些水就變灰，再稀些就是淺灰。我在試黑到深灰到淺灰的各層次時，總想證明墨可以分不止有五色啊。開筆時用毛筆畫線，那是個很有趣的訓練；因為要懸空握筆地畫直線，之後畫橫線，再之後畫點，每天密密畫滿十張報紙，真好像在練功夫一樣。後來我畫漫畫，卻很少用毛筆畫，雖然我一直都很喜歡豐子愷的水墨漫畫，最近見到馬得的京劇速寫，非常好。去年我的身體不好，在家中休息，朋友送來毛筆、墨和宣紙，聞到墨味，手拿毛筆，都有些似曾相識的感慨。

七〇年代，我在美國做社區研究策劃，時常要去參加政府會議或政府舉辦的公聽會，那些會議百分之八十充斥些似是而非、言之無物的無聊廢話，真浪費時間。但那是講究民主的時代，政府沒大誠意去當一名好導演，民間卻不會放過三分鐘做主角的機會。也就是因為這些低檔「政治」角力和低劣的演出，我開始討厭「言語」。我開始在開會時，在記事本或文件上畫圖畫，用另類方式記載我的觀察，記載我的討厭。那是一批完全不用文字、胡亂的塗畫。也可以說是我第一批關於說話及交流的塗鴉。這些塗鴉往後發展成為我關於氣泡符號的概念漫畫系列。

我在美國開會時通常習慣用粗黑針筆在文件上作筆記，彷彿這樣才能駕馭那些細眉細眼的文件；所以那些氣泡漫畫也習慣用針筆畫。為什麼叫氣泡漫畫呢？因為畫的人物頭上的對話都是些氣泡符號替代他們對話的內容，有大有小，有各形各式，有的像一朵雲，有的如氣球一樣，像氣球般一戳就穿，證明裡面都是千篇一律，空空如也的內容，像雲的轉眼成為雨水，反正都是吹水。談到用筆，反而在初中讀書的階段，我喜歡用鉛筆，寫筆記或塗鴉，尤

其喜歡用較硬的鉛筆；硬的鉛筆比較淺色，能見度低，而且很容易擦掉，萬一老師走過來，就靠其能見度低；我想數十年後，我嘗試在白布上寫白字的底限油畫系列，大概這就是個源頭吧。

但我覺得用鉛筆在一些課本上畫或在一些印刷品中畫，很多時侯終敵不過課本上的印刷，因爲印刷的字比鉛筆字的顏色深很多，課本印刷文字和寫筆記速寫彷彿是在打仗，在爭地盤；因此高中時，顏色鉛筆就派上用場，尤其是紅色的鉛筆（老師用紅色批卷，大概也來自朱批的概念）。那些日子的老師已不太管，上課時愛幹什麼，他們都不理會。我時常喜歡在書本文章的行與行之間用紅色的鉛筆發明一些另類的符型文字，嘗試「字行中另有文章」的這滋味。但也因爲如此一段經歷，我對印刷字體的壓力非常敏感，尤其是大型文宣標語的壓力（比如天安門兩旁的大字）。

創作的堅持和創作紀律的堅持

我認爲劇場創作和漫畫創作不一樣，一個是群體合作的創作行動，另一個是極度個人化的創作行動。畫畫拿起一枝筆就可以畫，可以創作，自己事自己負責。我當然相信人人都有表達的慾望，有表達的權益；但是權益關乎個人權益和集體權益間平衡的問題，也關乎公民社會對社會發展責任的問題。我對無的放矢和不學無術的表達同樣噁心，表達的方法和技術是可以用不同途徑去培育，但不論是什麼樣的途徑，有紀律的培育是必須的。沒有紀律，就沒有累積；沒有累積，就沒有進步。這些紀律也好，累積和進步也好，眞是得各自修行，各有說法；別人能提供的只能用作印證或支援，眞正的好老師都是我們的特級顧問。

真正的紀律都是自己訂定給自己的。換句話說，學問修行的紀律還是要靠自己去建立和堅持，不能靠別人。我覺得懂得「說話」的人基本都懂得說故事，話的本身就有敘事的結構和成份，問題是要說的是短故事還是長故事呢，是說給自己聽的故事還是說給別人聽的故事，說話懂不懂得什麼是「說」什麼是「話」。在成長的過程中，我們的父母其實不斷在跟我們「說故事」，間接在培訓我們說故事；不斷在跟我們「說話」，間接在培訓我們說話，然後他們不自覺地希望我們用他們的準則和方法去說話及說故事。然後我們進了學校，環境變了，老師培訓我們說故事，是「自覺地」及理性地要求我們用它們的準則和方法去說話及說故事。

家庭和學校的體制不一樣，父母兒女之間和老師學生之間的權力關係不一樣。父母兒女間溝通學習經驗，轉為老師學生之間的溝通學習經驗，雙方面的權力關係亦在轉移。學校裡老師同學的溝通其實很微妙地影響父母兒女間的溝通。學校裡，老師同學其實在處理邁向平等互動的學習平台，學習處理溝通學習的方法和內容，以及學習背後的理念；那就是真正的教和育，那就是真正的成和長。教育和成長過程裡的互動，就如相互理性和積極的評議；體制裡越多空間容許這樣的互動，就越多可能有評議的存在；越多評議，就越有可能發展紀律性的前瞻性的創意。

當然，我們明白在互動過程中，有必要尊重同一互動的規則；然後就是對規則訂定的方法和背後的價值觀保持開放辯證的態度。當然，由家庭環境步入學校環境，同學們如何去回應新環境，新體制，新關係，無論對於同學、老師和家長們都是一項挑戰；能否磨合也關乎家長和老師對教育和成長的反省和看法；他們都年輕過，他們都曾親身經

驗教育和成長的歷程，如果他們是敏感和有反省的話，他們會有包容；他們對歷史體制的教育和成長概念一定有評議，也一定有前瞻的期待，他們對家庭和學校的體制也一定同樣地有評議，和前瞻的期待。

顛覆文字的漫畫、顛覆劇場的文字

1979年香港藝術中心邀請我展出我的「氣泡」概念漫畫，我將展出分作三部份，第一部份是不設文字的四格漫畫，一共有三十二張。第二部份是填了文字二人對話的上下三格漫畫，一共有六十四張。那三格漫畫基本上是兩個相同的人物手插袋，面對面，但二人都不動；我自己先在他們的頭上填了各樣的文字或符號，彷彿成為二人的對話。第三部份是一百二十八張空白的二人對話的三格漫畫，是可以讓參加開幕的觀眾自由參加填入文字，他們喜歡填什麼就填什麼。後來十年裡有大小朋友來訪，我都會拿出一張空白的三格漫畫請他們填，結果有如紀念冊似的，累積填了很多大朋友小朋友們的筆跡和心思。

那上下三格漫畫的概念基本上可以說包含一次寫對白的練習。作為一個對話的結構，當然，首先是如何回應漫畫本身設計內容的對話，比如每格裡兩個相同的人物，比如這兩個人都是手插袋，比如兩個人一左一右，面對面，比如兩個人都沒有嘴巴；至於兩個人頭上的空間，可以提供來回「三次」填入的對白，可以是一問一答形式，也可以不是；根據如是設計內容的框架下，如果是一問一答形式，可以怎樣發展成一次溝通對話的經驗。在最後回合的對話是否就是三次對白的結論？最後的回合，右邊的人物是否有最後作結論的權力。對我來說，這是一次底限概念藝術的實驗，也是一次處理文字影像互動的實驗，也是一次學

問的實驗。

舉一個三格一問一答形式「學問」的例子：第一格左面的小人問右面的小人問題：「一格一格的圖畫是什麼？」右面小人答：「那肯定是電影囉！」第二格左面小人再問：「我一句，你一句的又是什麼啊？」右面小人答：「那當然是相聲喇！」第三格也是最後的一格，左面小人再問：「一格一格，我頭上有一句，你頭上又有一句的，那又是什麼啊？」右面小人答左面小人：「不會是漫畫吧？！」在這樣的實驗裡，也引發我對口字邊的中文感嘆詞及助語字產生很大的興趣，比如喂、哦、哇、喲、噫、嗳、呸、啊、呵、呀、嘿、哈、唔、嘩，等等真是見字聞聲；比如咩、啥、咦、咁，後面都該是個問號！比如咕、嗲等，簡直可以用來做新年及父親節賀卡。

這些對白結構跟感嘆及助語字的實驗，不多不少啟發了我幾年後為「進念·二十面體」排演劇作〈列女傳〉的實驗。在〈列女傳〉裡，兩個演員在沙發上來回六次對話的結構；然後發展至三個人來回六次對話，四個人來回六次對話等等；這裡包括非文字言語的交流，比如沉默避而不答，以笑或嘆息回應。借了劇場，由形式角度來探討對話的各種可能性，再去處理內容和形式的互動。最近我也在想，概念漫畫可以是從新認識文字言語交流的一個學習平台，問題是我們需要系統的實驗，理論的支援。

談到理論，已故的老友浸會大學教授林年同很關注香港漫畫發展；他曾經勸我繼續發展關於「概念」漫畫作品，他認為這些實驗足夠他發揮理論性的評議，去寫一本書。他有一次勸我：「榮念曾，你別去浪費時間操作什麼概念劇場！不如繼續做你的概念漫畫！你的實驗劇場，永遠是在

發展進行中的概念，永遠在尋找過程；而概念實驗漫畫就能概括你的思想，結論是完整的。」林年同不知道的是作為漫畫創作，畫畫有自得其樂的時候，但也有落單寂寞的時候；尤其是在八〇年代，在實驗創作畫漫畫的前線，能相互評議對話的朋友實在太少。實驗劇場卻提供更多的互動和合作。所以問題在於我的「不甘寂寞」。我畫漫畫始於用畫顛覆文字，或許，我創作劇場則是以文字顛覆劇場。

開拓香港新文化和開拓語言新空間

八〇年代初期，〈列女傳〉的實驗之後有〈舊約〉、〈日出前後〉結構對白方面的實驗，一直伸延至〈石頭記〉無厘頭對白，到了九〇年代的〈石頭再現記〉、〈石頭備忘錄〉裡開始文字閱讀的練習，是關於四字成語的實驗，例如〈石頭備忘錄〉裡「莫失莫忘」、「不離不棄」、「忽隱忽現」、「三反五反」等。那是一次分析發展並處理有兩個同樣字的四字成語之實驗。有兩個同樣字的四字成語在結構上建立了一個聲勢力量；例如「是眞是假」，閱讀了兩次「是」的時候，印象變得深刻。我們中國語言文字和語句的結構，實在充滿深層意義；如果懂得發掘實驗使用的話，我們對自己的當代文化（由成語、標語、廣告，至俚語）就有更深入的了解，有了解就有評議，有評議就有發展，之後就有創新。

我認爲香港在言語文化的辯證，相對於內地和台灣，還是有比較大的評議和創作的空間。我覺得台灣跟大陸的文化價值觀其實是很接近的，都是大中華正統中心的。他們對外來文化的看法、本土文字的用法，基本態度是一樣的單元。但在五〇年代的香港，我們曾經是潮、粵、國三言平等共通；一直到近三十年才進入一個雙文化雙語文（粵及

英）的時代；我們在這樣的環境內成長，很多時兩語交叉並用或是中英夾雜，並重視快速翻譯，這些多元文化現象及環境都是絕佳推動評議文化的客觀條件。我覺得香港的所謂邊緣文化對於大中華中心文化的發展是有正面的作用，中國中心文化的單元性格如果沒有多樣性文化的存在和衝擊，將會在世界文化發展潮流中更孤立和失去辯證和創意的力量。香港的「邊緣」文化位置很可以成為中外文化交流緩衝的地帶，也可以成為中外文化合作評議的平台。

當然在九七前後有一個階段，香港處處充斥政治掛帥，強調中華為本的說法；這是一種自卑倒退的觀念，亦在不知不覺中加快香港失去其本質，以致走向文化發展上的失焦。香港本身的多元文化背景及中外歷史交叉的經歷是沒有可能更改，在香港倡導跟隨大中華文化間接在抹殺香港這個獨特「少數族類」文化特性和創意，抹殺了香港當代文化對中國文化督促評議的位置，也違反了中國的文化多樣化國策。近年這種香港文化發展的失落現象，部份理由因為香港的本地當代文化學術研究基礎的薄弱；薄弱的情況來自政府及社會對它的忽略；如果本土當代文化研究做得好的話，一定會回饋本土當代文化前線工作者，包括強化當代文化評論者，有香港特色的文化發展就不會受制於政治，文化發展就不會在回歸後如此停滯不前。

國家圖書館出版品預行編目資料

天天向上 / 榮念曾作. -- 初版. -- 臺北市：
大塊文化, 2008〔民97〕
面；公分. --（catch；143）

ISBN 978-986-213-055-1（平裝）

1.漫畫

947.41 97006413

LOCUS

LOCUS